謹以此書紀念　葉希聖老師

蟄龍衝心杵點水循環拳捲臂雙點腳

蛇纏猿獻果展翅撥浪捶流星鳥難飛

序一

二零零三年 SARS 疫情結束後，我因缺乏運動，感到身體虛弱，所以到恩師葉希聖於精武體育會的「意拳普及班」學習站樁，因而結識沈少保師兄。沈師兄見多識廣，除意拳外，對各派功夫亦甚有心得，令我獲益良多。

意拳是結合哲學及科學的中國武術，講求力的傳遞與效用。站樁能強身健體外，尚有技擊妙用。在隨恩師習拳期間，除了學習站樁，尚有試力、磨擦步、搭手及發力等，以發揮意拳的整體搏擊功能。

中國文化深受儒釋道思想影響，中國武術亦然。儒釋道三家思想對「一」的追求各異，但殊途同歸。儒家說「執中貫一」，道家說「抱元守一」，而佛家說「離邊歸一」，意拳亦有這三家的影子。

4

除了武術修練外，門中尤重視儒家德性的修養。對人必須有禮，以仁與義為道德的基礎。不論對方是同門或是陌生人，都必須待之以誠。

站樁與道家「抱元守一」的妙法相通，適用於各家武學，但以意拳尤甚。以一化萬，不執著於招式套路，而以通體之力為出發點，順陰陽之勢，變化萬象，體不離用。

意拳在技擊時，須保持全身之均整，應感而發。在發力之勢，體會力量相爭之奧秘，追求力的平衡與恰到好處，這與佛家離邊歸一、不著二邊的意境相通。

意拳，由中國武術家王薌齋宗師所創，多年來經各意拳先賢，如韓星垣師爺及葉希聖老師發揚光大。今得沈師兄以深入淺出的文字，解釋意拳的要點與妙用，實為武術界之福。

黎鏡堯醫生

序二

王薌齋，意拳，這兩個名字在近代響遍大江南北，不講拳招套路，以站樁意念見稱。王之後，傳人各領風騷，所謂各師各法，各說其是。

也許有鑑於魯魚帝虎之謬以及傳統國術之式微。沈少保先生一直致力於意拳的鑽研，本書《意拳釋義——十二趟手》正是此種心境的夫子自道。少保先生師出名門，自小熱心武術，得七星螳螂、楊家太極拳、武當太虛門真傳，均有所得，然隱於市，不以技自炫。

上世紀九十年代，有幸得蒙王薌齋先生門下有「把門虎」之稱的「韓二爺」韓星垣先生的入室弟子葉希聖先生納為門下弟子，專修意拳。葉老師青睞有加，少保先生盡得衣鉢真傳。如今，少保

先生將其修習意拳心得，彙編成書，此書付梓之前，我得以先睹為快。

本書共分四個章節：第一章，意拳站樁要訣；第二章，十二趟手；第三章，名詞釋義；第四章，葉希聖先生文章選集。我認為「十二趟手」乃全書之精華所在。意拳據說沒有套路，然個人認為十二趟手稱得上套路中的精華。少保先生將其所學所知，毫不保留奉獻予後學；「葉希聖先生文章選集」是作者把乃師授拳數十年的心血結晶——撰寫意拳核心理法的文章公開，值得細加品味。

本書高層建瓴、綱舉目張，主意不僅要揭示和闡述意拳的技法，使初學者開卷有益，專攻者備而深入，其深入淺出之詮釋，既有乃師之秘傳要訣，兼揉以己學心得。作者將研修意拳的奧秘和真諦，毫不保留奉獻予後學，難能可貴，令人欽佩！

相信此書的出版一定會對意拳的弘揚和發展產生積極作用，其深遠意義和影響更毋容置疑，無論對前人或後代，都是功德無量。

遵少保先生之囑，為序一篇，倍感榮焉，且期之一紙風行。

李剛

序於聽濤樓

壬寅年初冬

序三

前些日子，阿權到龍形體育總會來，說要出一本關於武術的書。阿權是我的表弟，我們一起長大，同是武術發燒友，很談得來。很高興能為他的書寫序。阿權就是沈紹權，原名沈少保。

上世紀六十年代，我們那時十來歲，年少好動，熱衷武術，工餘時間，修習楊式太極拳、南少林拳和中外周家拳。有一次路過新蒲崗景福街，看到一個花牌，知道樓上的武館正一週年賀誕，我們便上去湊湊熱鬧。我和阿權就這樣拜了林煥光師傅為師，林師是東江龍形拳宗師林耀桂長子。

那段日子，每逢假期，我和阿權都會去「行山」。我們從慈雲山去紅梅谷，或經飛鵝山去百花林和西貢。上山是一步步的走，下山是一步步的跳！跳著下山，能加強腿力訓練，鍛鍊眼界，對閃

展騰挪的功夫很有幫助。有一天，他來找我，說要跟陳震儀師傅習藝。陳師就是當年享譽武術界的南陳北馬，七星螳螂門宗師羅光玉的得意弟子。後來我跟陳師修習華嶽心意六合八法拳，阿權先學七星螳螂拳，後繼續跟陳師學習太極拳和華嶽心意六合八法拳。

工作關係，有段時間我和阿權較少碰面。阿權在武術領域不斷追求，先跟易發師傅耍棍，再得武當太虛門葉建成師傅傳授太虛拳，後拜入葉希聖師傅門下，修習意拳。他不但學得廣，而且學得深。他在練功時，身體曾遇到異常現象，但他絕不退縮，本著堅持到底的信念，務必把功夫學好學通。

武術界對意拳不會陌生，但知道十二趟手的恐怕不多。十二趟手是意拳中的十二種手法，也是功法。由意拳宗師王薌齋先生得意門人——韓星垣先生傳流下來，承傳的人少，懂得的人更少。阿權習武半個世紀，克苦堅毅，自有湛深體會和獨到見解；研習意拳，另闢蹊徑，武學更上一層樓。在本書中，阿權慷慨解密，詳細闡釋

十二趟手之玄義，並現身說法，親身示範。寶不自珍，公諸同好，實武術界幸事！

藉此書面世，希望更多熱愛武術之人士，能認識到傳統武術之秘寶；中國文化之英萃，亦得以繼續廣為流傳。

張國泰

龍形體育總會榮譽會長

香港精武體育會董事

香港武術聯會武術顧問

二零二二年秋

序四

沈少保師傅，是我們意拳師兄弟之間，公認功力最深厚的一位。除了意拳外，師兄對其他拳種也具深厚認識和切實體會，對拳學有其獨到見解。

除了功夫高，師兄最為人稱道的，就是對恩師葉希聖老師的尊重，以及對意拳的推廣。自從恩師於二零零五年七月十三日辭世，師兄一直誨人不倦，傳授意拳至今，不吝指導後輩，更時刻記取先師教導之恩，未隨時日之遠去而忘懷。師兄武藝超群，重情重義，可謂德藝雙馨。

此書籌備數載，就一些關鍵的意拳原則，以及對韓星垣師爺所傳的意拳十二趟手和各式樁法，作深入闡釋，對傳承和記錄意拳韓

星垣師爺和葉希聖老師在港的一脈，意義重大，貢獻良多。我能由始至終，協助籌劃，見證此書之面世，實與有榮焉。

在此再次表達我對師兄的敬意。

伍智恒

葉希聖意拳學會主席
香港拳學研究會會長

自序

余少年開始習武，惟好勝不馴，貪多務得，雖歷轉多師，渾噩多時，仍未能深入領會各武術之精粹。

迨六十年代末，有幸隨陳震儀師傅習藝，十有餘年，獲授七星螳螂，楊式太極，六合八法諸技。其間，受其精湛的武藝所影響，深受啟發，從而打下良好的武術基礎。六十年代初，於小西灣結識易發師傅，很是投緣，不時談天說地，亦偶然談及功夫，某次見其教授弟子棍法，深印腦海，惜余當時尚未接觸武術，不甚了了。於七十年代末，蒙其指點一二，獲益匪淺，如今回憶當年，其要棍形神之精妙，嘆為觀止。八十年代中，曾隨武當太虛門葉建成師傅，得授太虛門拳技，使余得以窺涉另類武術之風格。此拳於歪斜中能求正，著重以極為用，極盡而力生。

九十年代中，余拜入葉希聖師傳門下，學習意拳，至其息勞歸主。猶憶葉師造詣精深，傳藝時條理分明，脈絡清晰。使拳間進退有度，用力輕鬆，含意如鐵；指尖力如透電，周身之勁飽滿充盈，驚爆之力不斷，實為後學之典範。回想首次學習站椿時，葉師見之便說：「幾沉呀！」並笑問：「點解學意拳？唔好當係特異功能。」及後見同門練習動作時，因自己不會，便站著不動。葉師便來說：「跟住啦，冇所謂，意拳冇頭冇尾的，肯練就得。」此為與葉師初次見面的情景。想想如在昨天。

余聽說意拳沒有套路及招式，初學相關的動作時不禁起疑，感覺那些動作不就是招式嗎？不甚理解。繼續研習後，才領悟到意拳真的不講求招式，只著重意念之假借，追求渾元爭力，不講花樣形式及拳套，是如道家所言之以假修真也。余得蒙葉師悉心指導，言無不盡，惟吾愚魯，僅得其概略，然亦終身受益無窮。

余之所以在本書中概談十二趟手之技，是因為有感坊間介紹意拳的書籍已然不少，既然珠玉在前，不若另闢蹊徑，寫寫較少人提及的十二趟手，反而更有意義。再者，葉師在香港傳授意拳的數十年間，除了教拳，也撰寫了多篇論述意拳核心的文章，包括〈意拳概論〉、〈難言也集〉、〈九子連環訣〉等等。對於學習意拳的同好，均有參考價值，故特意收錄於本書後半段，期望諸公能細細品味其中。

今得以把多年對意拳之體驗及感悟，付梓成書，非敢云著書立說，祈盼於意拳的傳承上略盡棉力，薪火相傳矣。

最後本書得以實現，要向同門黎鏡堯醫生的慷慨、同門伍智恒先生在本書的籌備過程中所付出的努力與提出的寶貴意見致以萬二分的感謝。同時也感謝李剛先生提供寶貴的文章及意見。

與及承蒙以下各全人的熱情支持，多方提示及協助，余謹此致

以衷心的謝忱（排名不分先後）：

黃耀華

劉玉芬

歐陽美美

朱秋勤

楊偉良

楊東良

曾妙君

然余自愧於學術譾陋無文，書中尚多有不足及紕漏，懇請各同

仁不吝賜教。

沈少保

癸卯年四月

於香港

17　序

目錄

18

第一章

意拳站樁要訣

何謂站樁

欲求技擊妙用，須以站樁換勁為根始，使弱者轉強，拙者化靈也。

站樁，乃意拳的基本功法。意拳鼻祖王薌齋先生在《意拳正軌》自序中道：「茲去繁就簡，採各樁之長，合而為一，名曰混元。利於生勁，便於實博。」在意拳的體系中，站樁功分別指「養生樁」（也稱「平樁」及「戰樁」，又稱「技擊樁」）及「大式樁」（亦名「古典樁」），而各式站樁也可叫作「混元樁」。

既能換勁得力，亦能健身養生。主要原因在於站樁可以把鍛練和休息統一起來，在鍛練中休息，也在休息中鍛練，能調整神經系統的機能，達致舒緩神經，促進血液循環及新陳代謝，恢復和加強人體各個器官組織的機能，長期鍛練可以保持身體健康。

站樁時需首先注意身體之間架分配得宜，安排妥當，頭、胯、足，三點成為重心線，身端目正，頭直頂豎，胯鬆，氣宜下沉；思想上則做到氣靜息平，通過空靈無我，似覺身如飛絮，隨風飄蕩，洗滌一切雜念，默對長空。意念深遠，似覺無邊無際。

再以精神假借，意念誘導，神鬆意緊，肌肉含力，骨中藏棱。如此方能在不動中體會，微動中求認識，拙笨裡求靈巧。

惟切忌身心用力，用力則肌肉注血，注血則失鬆和，不鬆則氣滯，氣滯則意停，意停則神斷，神斷則所練皆非。尤忌仰頭折腰，肘腿過於曲直，總是似曲非曲，似直非直，筋絡伸展為是。

永遠保持意力不斷，以達舒適得力為原則。尤重者在於對指肘相爭、共爭一中、頂心暗縮之體認，是為意拳之核心功法。

【備註一】站樁功在韓星垣傳到香港這一脈，訓練以平樁（養生樁）為主。戰樁跟平樁之差，在於馬步。平樁就是雙腳約與肩寬，腰胯鬆沉，重心歸中而站。戰樁則腰胯不變，後腳不動，前腳掌貼地而轉，以帶動整體轉約四十五度。或雙腳跟貼而開步，前三後七，成丁八步之形，即為戰樁。

【備註二】站樁有一項需要注意的是，高血壓者不可站高式樁，低血壓者不可站低式樁。

總綱

<div>

頭懸浮　頷微收　胯鬆沉　引領頸脊拔長

手抱圓　臂斜擺　掌對肩　體空靈而落地

既要推　亦要抱　體膨脹　覺圓融感舒適

掌有氣　勢鼓蕩　水中魚　體柔軟如童軀

肩開脫　肘要橫　胸背圓　鬆輕靜氣自然

腋容球　足有根　存牽引　似山飛如海溢

膝要跪　亦要提　有開合　存拔地欲飛意

腰要鼓　襠圓開　弓反弦　相爭以顯彈性

腳掌沉　腳根虛　五趾扣　膝前指驚彈急

頭胯足　成一綫　目遠視　五指張有六爭

心要鬆　神聚歛　意深遠　心一動力自生

只求意　不重形　莫破體　求自在任自然

頂心縮　共爭中　指肘爭　體認混元爭力

</div>

莫向枯樁境裏尋

椿本身沒有生命　乃習者賦予　一切唯意也

（一）【裹抱椿】

頭領頷收　腰胯鬆沉襠圓開　腳與肩齊　膝有開合而壓腳尖

並上提至整體平衡　五趾扣　前掌沉　腳跟虛　掌有氣　五指間微

開而存六面爭力

兩掌在身前抱圓而微裏　斜上約四十五度　整體膨脹　自

我爭力也　肩鬆而開脫　胯鬆而落地　在裏時同時存推與抱之意

並藏指與肘相爭　筋伸骨節縮　亦存無所不爭意　可細味形不破

體　力不出尖之意

此椿如變為斜插椿時　可以不裏　推抱互為　外方而內圓也

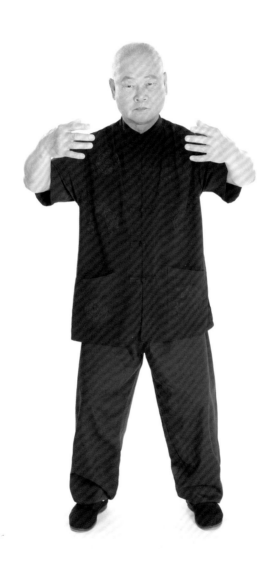

裏抱椿 正

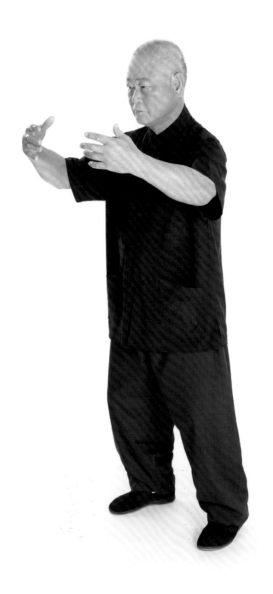

裏抱樁 側

（二）【撐撑椿】

頭領頜收　腰胯鬆沉襠圓開　腳與肩齊　膝有開合而壓腳尖

開而存六面爭力

並上提至整體平衡　五趾扣　前掌沉　腳跟虛　掌有氣　五指間微

雙掌抱圓　而撐至掌心向下　肩撐肘橫　兩掌指尖相對而和

肘相爭　兩腕微撐　力順勢圓　整體膨脹　間架渾圓　此式近似雙

劈椿　但意念偏圓　雙劈意念則偏於向前

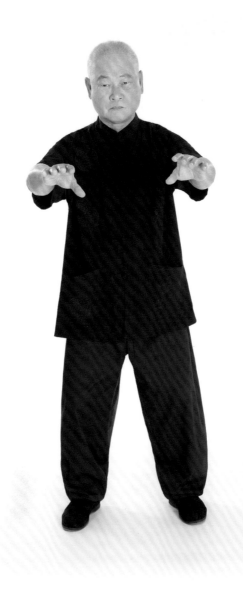

撐撙椿正

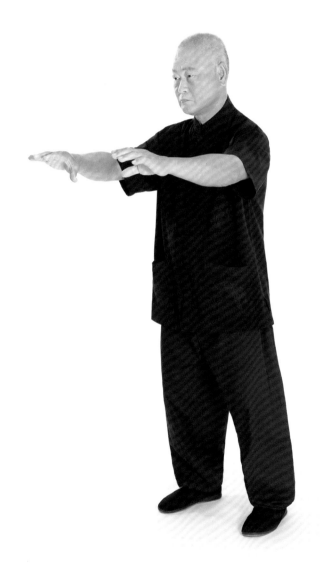

撐
擰
樁
側

（三）【兜抱樁】

頭領頷收　腰胯鬆沉襠圓開　腳與肩齊　膝有開合而壓腳尖並上提至整體平衡　五趾扣　前掌沉　腳跟虛　掌有氣　五指間微開而存六面爭力

兩手抱圓而掌心向上　意在虎口與身之整體相爭　指伸腕鼓下壓　與頭項和鼓相爭　意如手捧托盤　而有繩帶搭著頸項般其間似覺有線連繫　位約臍間　爭力線也　肩要開脫肘要橫　兩指相對　當虎口與肘四點位同時向前頂　其力要平衡並感應膨脹之勢而身後靠　亦自我相爭矣　胸圓背圓　勢覺渾圓

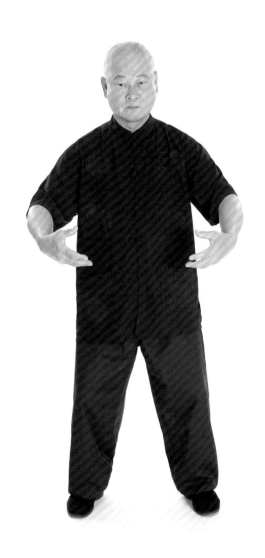

兜抱椿
正

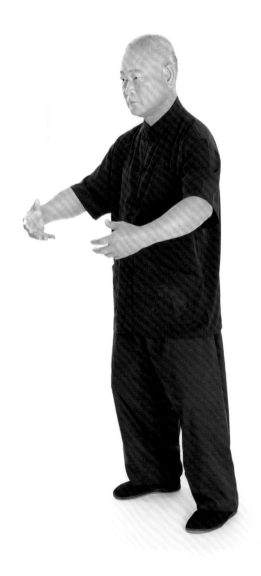

兜抱椿側

（四）【提抱椿】

頭領頷收　腰胯鬆沉襠圓開　腳與肩齊　膝有開合而壓腳尖

並上提至整體平衡　五趾扣　前掌沉　腳跟虛　掌有氣　五指間微

開而存六面爭力

兩手掌背向前下垂而脹　肩撐肘橫　脫肩　圓胸圓背　指尖

在與腕相爭　同時指和肘亦相爭及與身之整體相爭　無所不爭也

故站椿時　意在肘與掌背平衡　脹而前鼓以感受分爭所生之意而

身後靠　惟掌與肘四點向前之力　要平均而整體充盈

此式亦可用於發放　在指尖存意　以肘為固定端　有將力向

前趆至指尖之意　惟所能將對方拋出者　關係在乎於腕與指的作

用　語云　手揮目送

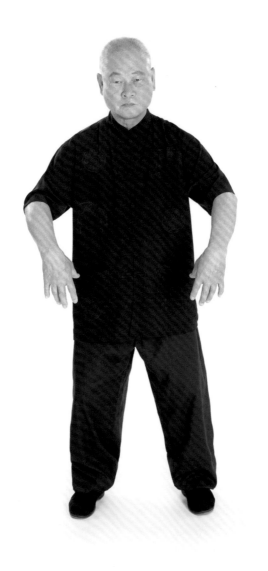

提抱樁
正

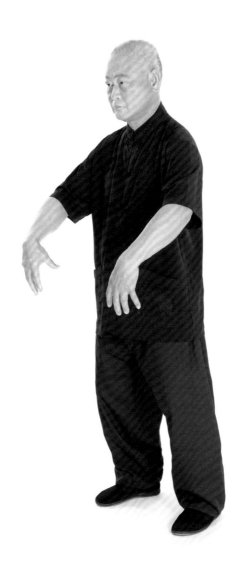

提抱樁 側

（五）【雙劈椿】

頭領頜收　腰胯鬆沉襠圓開　腳與肩齊　膝有開合而壓腳尖

並上提至整體平衡　五趾扣　前掌沉　腳跟虛　掌有氣　五指間微

開而存六面爭力

雙掌向前伸　肩撐肘橫　雙腕微撐　勢圓力順　並存共爭一

中意　指伸腕坐要相爭　同時與肘亦相爭　脫肩　形曲力直　內圓

外方　意在雙掌與頭項和鼓之爭　筋伸骨縮　從而產生弓箭之彈

性　主要用於發放

此式亦可將前臂均整的轉為擰或裹以加強肌肉纖維的鍛練

亦另類的練法也

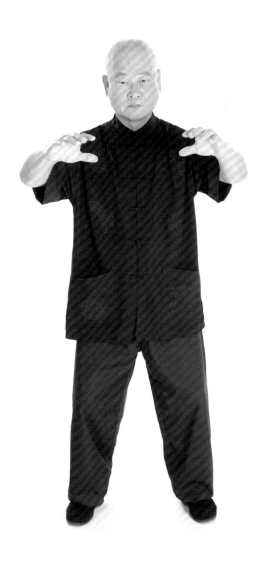

雙劈椿 正

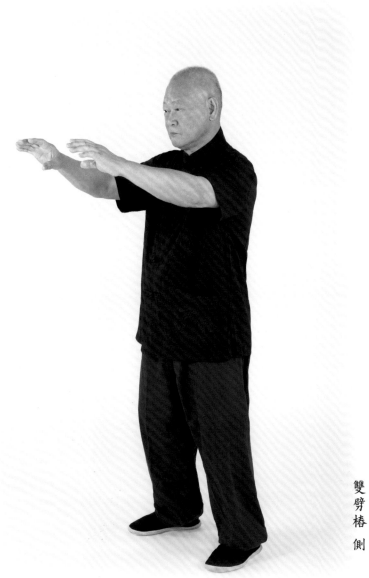

雙劈樁 側

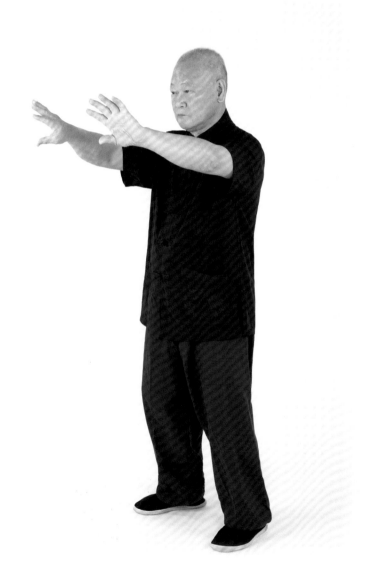

雙劈椿撐

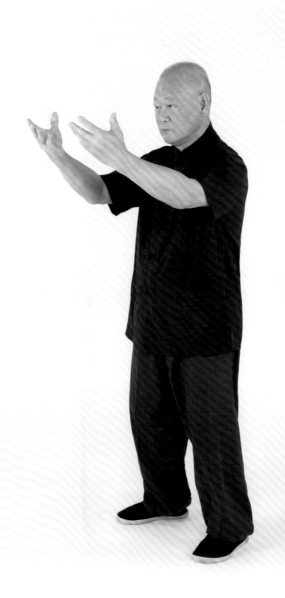

雙劈樁 裏

（六）【合捧樁】

頭領領收　腰胯鬆沉襠圓開　腳與肩齊　膝有開合而壓腳尖

並上提至整體平衡　五趾扣　前掌沉　腳跟虛　五指間微開而存

六面爭力

兩手前伸掌心相對　與頭頸和鼓相爭　指肘亦爭　如捧一盒

掌心存氣　藏共爭一中之意　以求穩實　其力合中有開　保持指

腕肘與身之整體爭力

　　此樁亦可變為獅子搖頭　即搖旋鼓蕩中的搖也

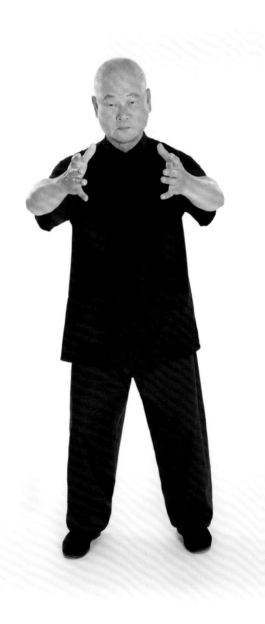

合捧椿 正

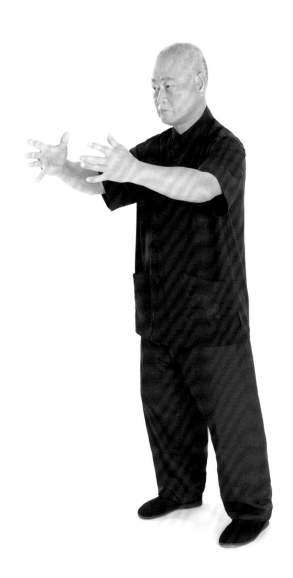

合捧椿側

（七）【分按椿】

頭領頷收　腰胯鬆沉襠圓開　腳與肩齊　膝有開合而壓腳尖並上提至整體平衡　五趾扣　前掌沉　腳跟虛　掌有氣　五指間微開而存六面爭力

雙掌抱圓而轉至掌心向下及指尖存意　用肘帶動而分　如在枱面將一皺的紙抹平一樣　其力開中有合　亦有上下之意　總要平衡而力不出尖　雙腕外撐與指尖互爭　及再和頸項與鼓之爭而身向後靠　整體膨脹　自我爭力也　並感應因前後爭力所生向前的唧力　有將對方唧出之意

此式亦可將前臂均整的轉為擰或裏　以加強肌肉纖維的鍛練　此乃另一種段練的方法

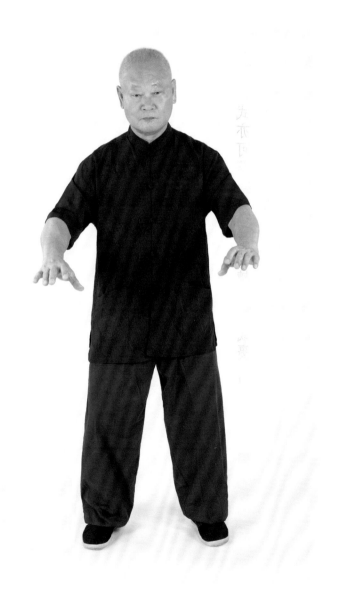

分按椿
椿 正

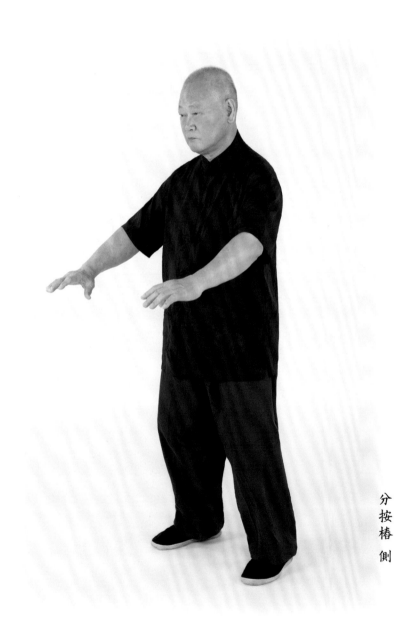

分按椿側

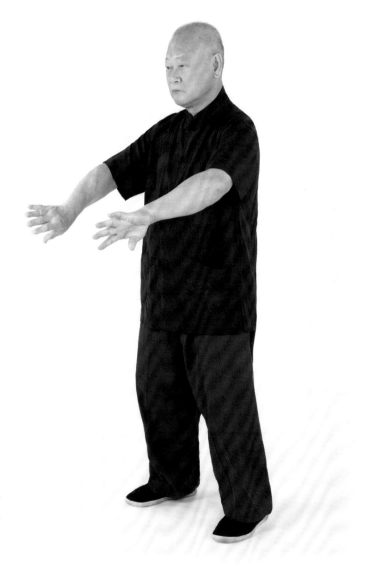

分
按
椿
撐

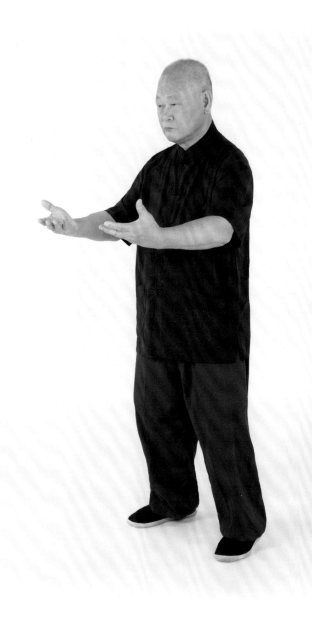

分按樁 裏

（八）【提插樁】

頭領頷收　腰胯鬆沉襠圓開　腳與肩齊　膝有開合而壓腳尖

並上提至整體平衡　五趾扣　前掌沉　腳跟虛　五指間微開而存

六面爭力

此式在於前臂之指肘相爭　兩掌在身旁而掌心相對　腋半虛

掌心存氣　意如將指插進地下　同時用肘向上提至兩者的力度相

等　惟相爭之意力不斷　以求穩實　避免出尖　頭領胯鬆足有根

以感應上下爭力

提插樁 正

提插椿 側

（九）【撐托樁】

頭領頷收　腰胯鬆沉襠圓開　腳與肩齊　膝有開合而壓腳尖

並上提至整體平衡　五趾扣　前掌沉　腳跟虛　五指間微開而存

六面爭力

雙掌抱圓　意在肩撐肘橫　向上為托　向前為撐　故其勢為

兩者之間　其意亦然掌心存氣由內撐向外　意在雙掌與頭項和鼓

之爭　並與地爭　指腕亦爭　兩掌存意而用肘帶動間架　弧形向

上抹　高約頭部　脫肩　發放也　亦可存右手食指和左眉頭牽連

意　左手亦然　二指勾眉也

此式亦可練習發放

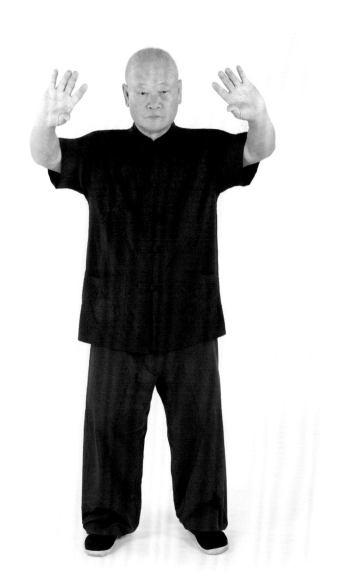

撐托樁

正

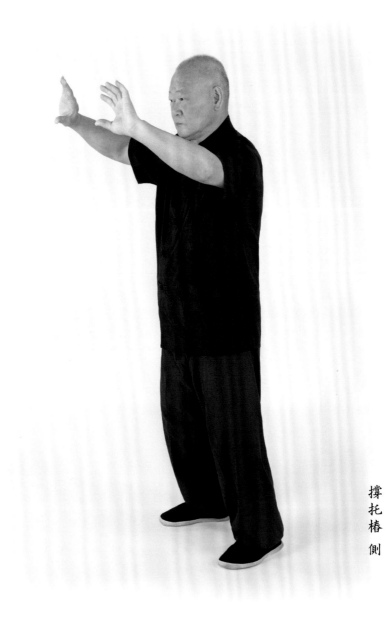

撑托椿 側

附錄【伏虎椿】六面爭力

伏虎椿　正

伏虎椿 45度側

伏虎椿 側

第二章

十二趟手

何謂十二趟手

意拳的訓練系統，主要分為樁法、試力及斷手等等。十二趟手屬於試力的範疇，傳自師爺韓星垣，余則從學於恩師葉希聖先生。

意拳樁法是獲取混元爭力的功法，十二趟手就是混元爭力的應用法門之一。每一趟手皆有其專注的重點，各有不同的要求及特點，較為全面地演繹了意拳的核心。其中包括擊打、發放、抖勁、跳躍、黏控等，雖非全部，然自有其價值。

各式趟手，均沒有複雜的招式動作，配合步法，左右重複互換，交替著前進或後退，雖形簡而意繁。

我們平常使用肌肉力量來提重、推拉等，意拳謂之拙力。故首先應從放鬆全身筋骨肌肉開始，繼而練習以意使力，再鍛練出混

元爭力。在具備了混元爭力情況下練習十二趟手時，會更易進入況態。惟非用力以求，否則難免用上拙力。如此則一舉一動顯得僵硬，仿如木人。就算在具備混元爭力的情況下，也需要時刻注意指、腕、肘之間的爭力，以及跟身體整體間的爭力。如此則能做到舉手投足間，皆舉重若輕，每趟手使來皆柔若無骨，卻又綿中帶勁、剛柔互中，然均不以拙力為用。從而做到黏沾帶控，制人而不制於人。

由於十二趟手的特性是動作簡單以及左右相同，一邊完成之後就到另一邊，輪流替換地前進，而且也可以後退著練。因此，本著精簡內容，讓讀者能更集中於動作的關鍵要領。本章皆以介紹一邊的動作為主。讀者請自行領會另一邊的動作。

（一）【蟄龍探首】

一生二死　意在形外

挺拔　鬆沉落地　皮鬆肉緊　肩撐肘橫　前頂後搖　整體爭力

身法自然

柱拔長　從而體認上下爭力

兩掌抱圓　頭挺拔　下頜微收　腰胯鬆沉而落地　以引領脊

上左磨擦步　右掌鑽出至掌心向上　意在指尖和頭項相爭

而覺有力從後腳往下傳　用指尖牽引向前但和肘相爭　並感分爭

所生之意而身後靠　脫肩　轉腰　腕與指相爭而微鼓下壓　以防

飄浮不定　爭力線高度在口鼻間　其間指尖為主　肘副之

左手指肘相爭而轉掌心向下　以肘帶掌脫肩而沉　而先於右

掌發動　並存帶控之意　高約胸腹間　指尖前指　而和腕肘相爭

並保持前催之意　腕微坐　其意在於沉實　但不能縮　縮則力散

只是跟腰旋轉而動　意仍前指　以肘為主　指尖副之

雙手運轉如扯繩　體認前手打人　後手發力之意　前手不縮

後手不回　形曲力直　一生二死　前手進時凝神聚意　感覺光線

茫茫　神光離合　氣勢鼓蕩神內斂　形鬆意緊不露形　指尖在整

體爭力中受牽引向前　似覺越去越遠　去越遠落地亦越深　千斤

墜也　其要在於腰胯能鬆　意念深遠　體會渾圓爭力　進步時腳

尖為主腳跟為副　退則腳跟為主腳尖為副　兩踝間相爭如有橡筋

箍著　或其他可加強阻力感的假借

小臂及指腕存共爭一中意　以求穩實無偏　惟要形不破體

力不出尖

實難言也　身外之意　拳外之拳　無非意矣　總是形簡意繁

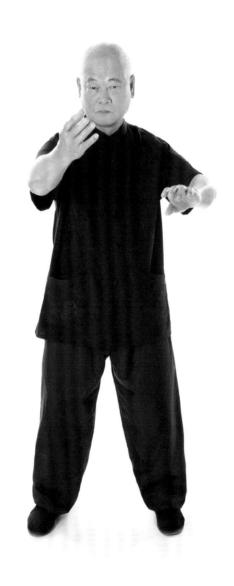

蟄龍探首　正

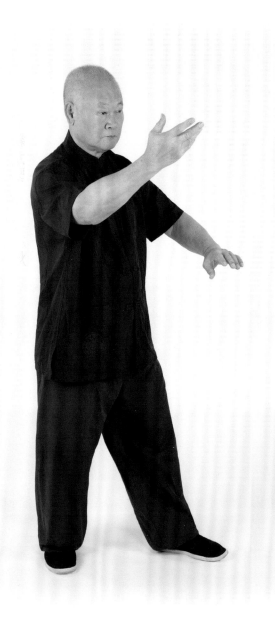

蟄龍探首　側

（二）【衝心杵】

形鬆意緊　體內爆炸

身法自然

挺拔　鬆沉落地　皮鬆肉緊　肩撐肘橫　前頂後搖　整體爭力

兩掌抱圓　隨將拳虛握　左磨擦步開步上前

右拳要存去意而鑽出至拳心向上　如被握　則皮鬆骨緊而進

皮鬆是用以當手被捉時不與對方硬抗　反將肌肉放鬆　而用拳鋒

衝擊對方　有若炮筒被握而用炮彈射擊那樣　頭前頂後搖　以意

催迫對方　拳鋒與腕肘皆相爭　並存共爭一中之意　否則會搖擺

不定　影響焦點

前進時要整體爭力　越進落地越深　千斤墜也　其要在腰胯

能鬆　惟全在乎意矣　在拳鋒牽引下去盡時　窩拳透爪　筋伸骨

縮　神意激發　用力一握　意如將手榴彈放進對方體內揸爆　但

用力要恰到好處　須知純剛易折　過柔不進

拳鋒仍前指　保持拳和肘之爭力　脫肩　轉腰　爭力線在中

高度約在胸腹間　上步時前手要頂　不能縮　注意牽引與後靠之

爭力　惟左手須先於右手　將拳心轉向下而拉扯右手　即前手打

人　後手發力　後手要搤　看似後退但不是縮　脫肩　是在和前臂

相爭而用肘旋轉跟身形而回　意仍前指　存一生二死　形鬆意緊

拳要過背　意要深遠

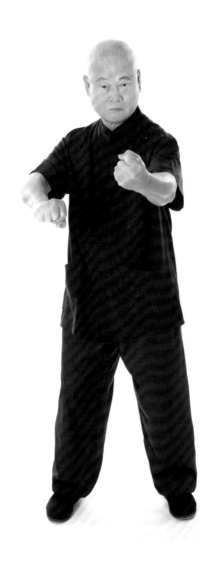

衝
心
杵
正

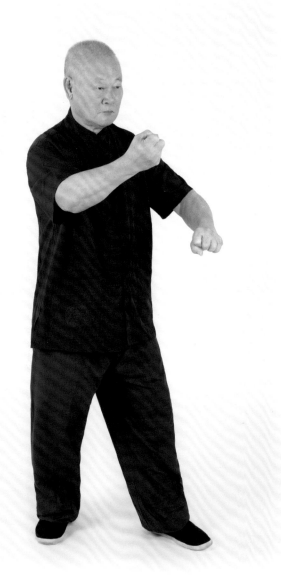

衝心杵側

意拳釋義——十二趟手　74

（三）【蜻蜓點水】

勾掛互為　抑揚之道

挺拔　鬆沉落地　皮鬆肉緊　肩撐肘橫　前頂後搖　整體爭力

身法自然

兩掌抱圓　隨轉至手心相對　指與腕相爭　掌要有氣

尾指斜向下　存金鋼指之意　成勾掛之形　五指間微張　並

存六面爭力之意

左手前右手後　假借受合爭之意　受牽引而借勢上右磨擦步

頭手和腰胯有相互壓縮之感　並存上下相爭之意　身手互耍也

用尾指或腕於接觸點催著對方實位　整體鬆沉借腰胯下坐

帶動而挑　存抖勁意　隨黏其手而帶上　欲揚先抑　此為合爭　繼

而向前圓而下插　肩撐肘橫　轉腰　脫肩　爭力線在胸肩　然非鬆軟不能為

手和身應勢自然膨脹而開　欲抑先揚分爭也　同時身形應勢而向右移　以平衡其勢

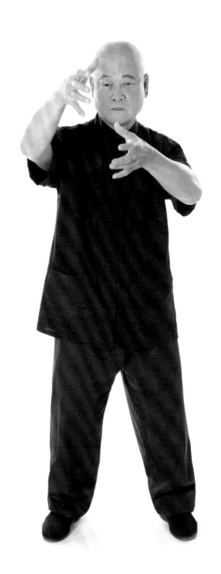

蜻蜓點水 正

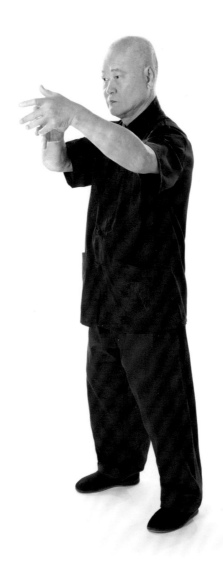

蜻蜓點水側

（四）【左右循環拳】

拳勢連環　牽引是尚

挺拔　鬆沉落地　皮鬆肉緊　肩撐肘橫　前頂後搖　整體爭力

身法自然

兩掌抱圓　設右臂由上弧形用肘帶拳　旋而向下裹至拳心向上　高約在臍

右磨擦步隨而上前　腰胯下沉　頭頂項豎　用以對上下爭力之體認　受右拳牽引　左拳隨勢撐而向前圈出　拳鋒帶肘而去　拳心向外高約面部　惟左右手均不可越過身體中綫　雙拳要置於身前約同一距離　保持拳和肘之相爭　後手帶前手　如有繩繫感受手及腰配合左右旋轉　所產生之牽帶力　然須於接觸點　以

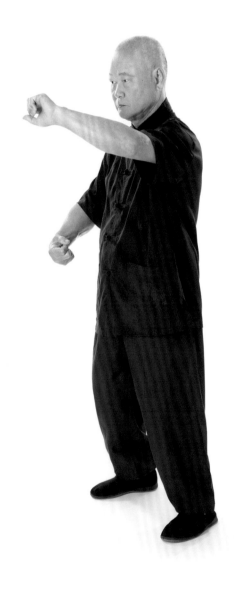

左右循環拳 側

（五）【進退捲臂】

推抱浮控　流水漂木

挺拔　鬆沉落地　皮鬆肉緊　肩撐肘橫　前頂後搵　整體爭力

身法自然

兩手抱圓　手心向內　指肘相爭　用肘開肩撕　兩手指尖相

互間如有橡筋連繫　存牽引意　惟撕時　腕鼓肘撕　而擰至掌心

向下並脹起浮控對方的實位以帶控之　手須存指腕肘間之爭力

但鼓腕和肘之力須平衡　並脹起以浮控對方的實位　隨上步縮身

而進　蓄勢以利發放　惟手不能主動縮　保持彈性並要黏貼彼方

意仍前指

步要進逼　但須先催著其實位　方足以操控對方　如沒有實

位　可以引之　於接觸點誘其產生抗力　同時以意侵入彼骨　以

影響其變化　其間覺有一股吸力　並借此力帶動腰胯上磨擦步

左右皆可　因此式是對稱的　此合爭也

和肘四點之力須平衡　有催迫對方之意

落步後腳如樹之生根　隨之掌緣外撐並向前推　脫肩　惟掌

整體間架保持渾圓之勢　形曲力直　其間感受膨脹之力　手

向前推而身後靠　當身形回至平衡時　爭力線在胸肩　分爭也

鼓腕者　可用以浮控對方之實位　惟在作用時指尖不能縮

縮則力散

不足以鼓動對方　無以致用矣　撕則用以分力　在平於指肘

相爭時　指尖向前指　而肘向橫拉　肩開脫　體會其間柔韌之質感

其要在上挺拔下鬆沉　及頭與鼓和手之爭力　弓反弦也　合

爭與分爭所產生之意力　完全要應用腰胯　須知中節不明　全身

是空

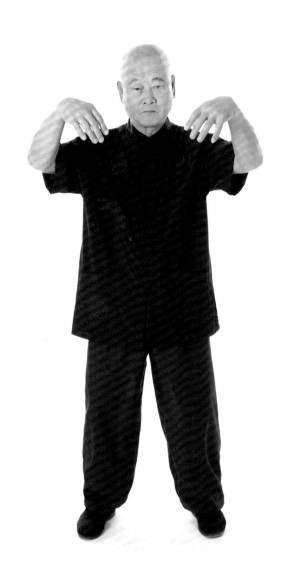

進退捲臂　正

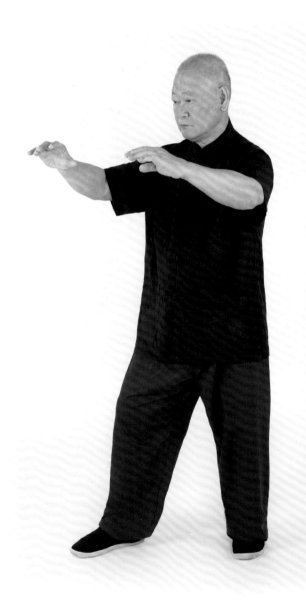

進退捲臂 側

（六）【雙點腳】

頭領胯鬆　腳尖擎氣

挺拔　鬆沉落地　皮鬆肉緊　肩撐肘橫　前頂後搖　整體爭力

身法自然

兩手抱圓　隨轉掌心向下　設左腳住前跳　右腳同時住前跟

進　但後腳不可超越前腳　繼而右腳住前跳　左腳亦不可超越右

腳　當左右腳連環彈跳時　並非以直線方向　而是以左右斜線前

進　意在腳尖　可進可退　退時仍需依規律而行　跳時腰胯仍要

保持鬆沉　而與頭頂相爭　保持上下爭力　須則以頭上領　惟亦

要與腳尖呼應　以增加步法的靈活性

雙掌弧形由內向外　上下兜墜　高度以感覺自然為主　然非

肩鬆不能為也

當掌心存氣下按時　假借空氣之阻力而導致頭上領　另手掌

背則隨跳起而借勢上頂　同時身形可隨勢向左或右而跳動

下按之手存抖勁　上升之手存頂勁　左右腳皆為虛點步

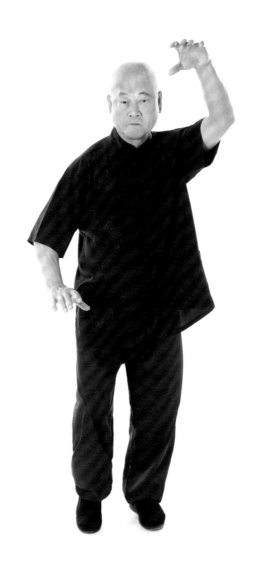

雙
點
腳
正

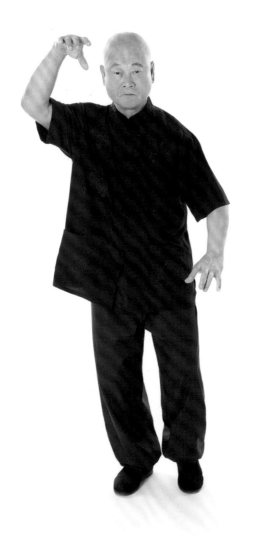

雙點腳側

（七）【蛇纏手】

黏控連隨　隨遇平衡

挺拔　鬆沉落地　皮鬆肉緊　肩撐肘橫　前頂後搖　整體爭力

身法自然

身子耍手　手要身子　身手互耍　乃此趟手之要義　用以避免和對方硬抗　如在推手時　不丟不頂　不給實位予對方　令其無以扶持　使其有踏空之感

隨遇平衡　如在水中飄蕩　腰如平準　應勢而動　遇實則虛遇虛則催　捨己從人　粘隨是尚　惟是足要有根　以求穩實　制人而不制於人　要者　在於控也

蛇纏手有內外之分　兩手抱圓而掌心向下　在身前上下左右畫圈

肩撐肘橫　指尖均前指並與腕相爭　感指端有力如電般透射

而出　亦爭力線也

隨上右磨擦步　兩手相互牽引

右手以逆時針畫圓　隨上左磨擦步　左手則以順時針畫圓

基於大臂不動小臂動　力在指尖中　故由指尖帶動旋轉纏

綿不斷　身外留痕　但腕要沉穩　肘為固定端　兩腕隨勢上下左

右擺動　指尖離身約在同一距離　勿失牽引意

腕之形上鼓下坐　旋上用虎口　盤下則掌緣　總要靈活　上

下左右皆能應勢而變

此為內纏　反之則為外纏

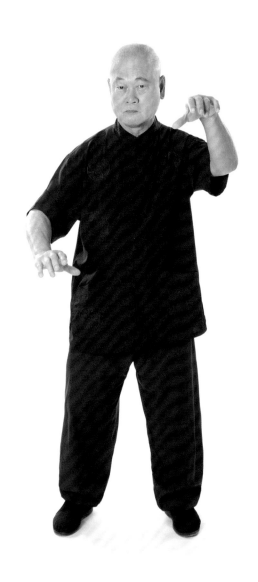

蛇纏手 正

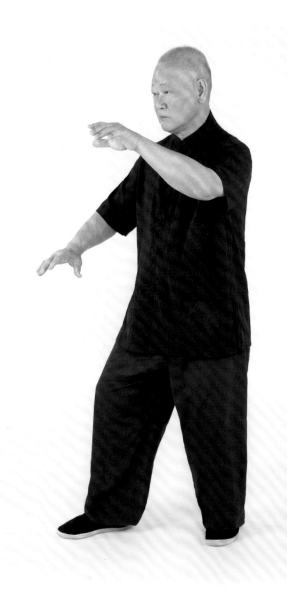

蛇纏手 側

意拳釋義——十二趟手　94

（八）【白猿獻果】

指肘存意　力有所依

挺拔　鬆沉落地　皮鬆肉緊　肩撐肘橫　前頂後搖整體爭力

身法自然

兩手抱圓　上插下抄　右上左下　掌心相對　左腳向左微斜

開四六馬　右手在指肘爭而指尖前指　掌心向下如扣欄杆與左手

呼應　左手則以肘為固定端　在指尖存意下　以肘為起點　平掌

向前畫弧形　轉腰　將力趨至指尖

接著左手以肘為固定端而向上抽　將力回趨至肘　右掌以肘

為固定端　將小臂以弧形向前挑　力向前趨至指尖　受合爭所牽

引而身向前傾

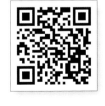

接而在肘固定時　掌持續抽起　將力由指尖趕至肘　左掌
則在肘固定時　將力由肘趕出而向前劈　身形受分爭影響而回
體會前手打人　後手發力　細味雙掌間與及和頭頸之爭力　繼而
坐胯以帶右掌下按

左掌則隨勢下裹　至虎口向前　而掌心向上　掌心上下相對
其間整體爭力　兩腕外撐　間架渾圓　胯鬆而鼓蕩　蕩時虎
口與掌肘要用意扣住　以免搖擺不定　飄浮無力　爭力線在頭頸

此式最要在於　指尖和肘作為固定端　然皆為意矣　惟此意
須貫徹始終

作用是使力能夠遊走於兩個固定端　如藤枝在彎曲時所生
之彈性　把力在趕前趕後時能有所本　否則會力無所依　搖擺不
定

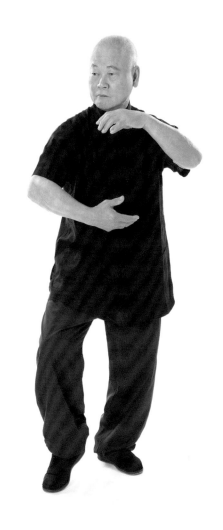

白猿獻果 一

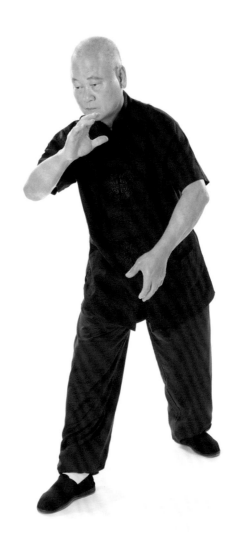

白
猿
獻
果

二

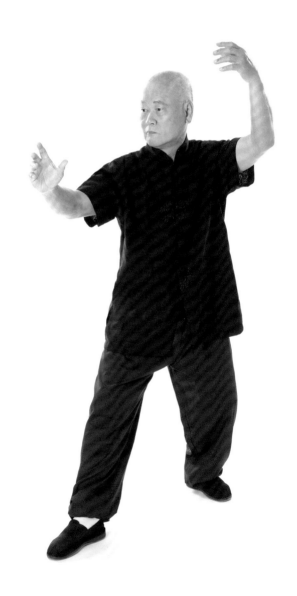

白猿獻果
三

白
猿
獻
果

四

（九）【雄雞展翅】

圓裹胯坐 進退寸間

挺拔 鬆沉落地 皮鬆肉緊 肩撐肘橫 前頂後搖 整體爭力

身法自然

雙掌抱圓 左腳向左開步踏前 雙手隨身形向左微轉 掌心向下 右掌在前隨而變拳 左掌則在右拳面裹而成拳 肩撐肘橫 拳鋒向上 拳背向前 拳與肘要相爭

隨用腰胯帶動頭肘 整體向下提腿而吞 意存抖勁 以加強其間的爆炸力 然頭須領起 臀部不能後突 爭力線保持在頭頸與拳肘之間 兩者的距離固定 頭要前頂後搖 有催迫對方之意 著地後重心在中

接著整體爭力而鼓蕩 不進不退 一寸為先 下發力也

雄雞展翅 一

雄雞展翅
二

（十）【撥浪捶】

横拳開合　行無直路

挺拔　鬆沉落地　皮鬆肉緊　肩撐肘橫　前頂後搖　整體爭力

身法自然

雙掌抱圓　隨而虛握成橫拳　右磨擦步上前　左手帶同右手

如波浪式向前橫拳進擊　擊打時握拳則只以尾三指為用

然拳和肘之力必須平衡　形曲力直　脫肩　轉腰　保持間架

渾圓　高約在自己面部　無往而不浪　爭力線在胸肩

雙手結合迎面出　意如拳與頭頸間拉扯著一條彈簧　雙拳受

牽引向前　而和頭項相爭　其間感受膨脹所生之力而身後靠　柔

韌如拉弓弦而藏抖勁　抖時意如將繩一擺而斷　釋出爆炸之力

但後爭之力要適時與之呼應　肩撐肘橫

體會拳肘和脫肩之整體爭力　分爭也

繼而用肘做固定端　頭前頂　大臂不動小臂動　以雙拳向自

身抽回

爭

仿如由外向內拉扯著橡筋似的　線路弧形　須知往來皆浪也

有壓縮感　存抖勁意　借此壓縮之力而上左磨擦步　此為合

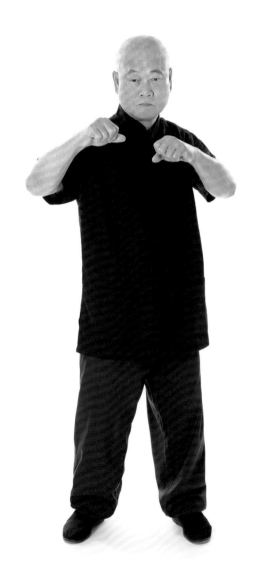

撥浪捶 一

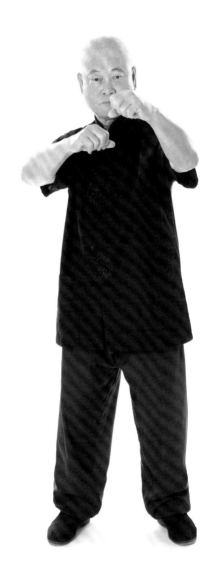

撥
浪
捶
二

（十一）【鳥難飛】

意入彼骨　沾黏帶控

挺拔　鬆沉落地　皮鬆肉緊　肩撐肘橫　前頂後搖　整體爭力

身法自然

雙掌抱圓　左腳向左斜前開步　身體略向左轉　順勢轉至掌心向上　右掌逆時針方向平轉　左掌側在右掌面逆時針跟著轉圈勢走連環　掌要有氣　意在虎口　指伸腕鼓微下壓　並和肘相爭

頭頸挺拔而和指掌相爭　如有橡筋連繫　然須身心放鬆　才能體會其間沉實之感覺　但不能用絕對力　只能以意為之

胯鬆而和整體相爭　以求姿勢平衡　毋使有凹凸也　提腿吞腰而轉　把體重交予對方　以影響其重心　保持頭與手間之爭力

以免手掌飄浮不定

吞以產生力量　從而借此勢之接觸點　將我之意侵入彼骨

與其融為一體　從而帶動對方向左轉　控也　此乃合爭

中　有來回力

落步時　隨借鼓蕩之勢　帶虎口和肘前後抽插　鼓蕩重心在

保持指伸腕鼓肘搖　與虎口相爭　勢覺混圓　勿失牽引意

爭力線在虎口與頭頸之間　需扣住其勢　毋使搖擺不定　隨

轉虎托　虎托者　當虎口蕩前時　指向前下伸　整體爭力而掌根

前頂　意要深遠　如將力穿透對方而過背　惟指尖全程皆不能縮

縮則力散　此分爭也

蕩回時　掌回復原狀　但指尖仍要和腕保持相爭

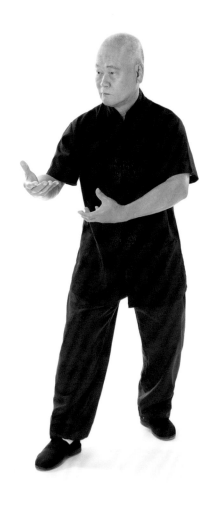

鳥難飛 右

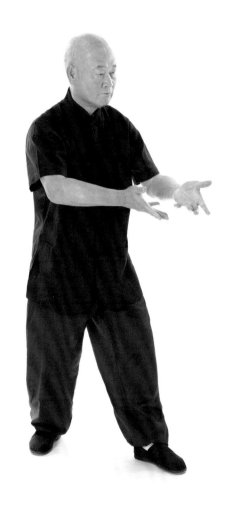

鳥
難
飛
左

（十二）【流星炮】

肩撐肘橫　觸機而行

挺拔　鬆沉落地　皮鬆肉緊　肩撐肘橫　前頂後搀　整體爭力

身法自然

雙掌抱圓　上左磨擦步　左前臂隨轉握拳斜橫撐上　可用於和對方前手接觸時　脫肩用力於肘上撐　以將對方拋起　但拳和肘要相爭　發力須平衡　否則便不能把力平衡均整的傳遞給對方

右手拳鋒假借受牽引而鑽上　意在頭手相爭　轉腰落地　體認力從地起

此勢亦可左手斜撐　肩鬆而黏貼　以將對方控住　使其不能有所變化　然不離意之所為　右拳轉而向上衝擊　間架保持不變

頭豎胯坐　整體相爭

　　還有另一練法　雙拳結合　拳鋒向上感受牽引而疾速衝上

頭豎　跨坐　肩鬆　拳上　肘橫　並步　體會整體爭力　上發力也

　　可進可退　步要靈活　上衝之拳為實　下則為虛點步　上衝

之拳為虛　步則實

　　疾上更加疾　打了還嫌遲

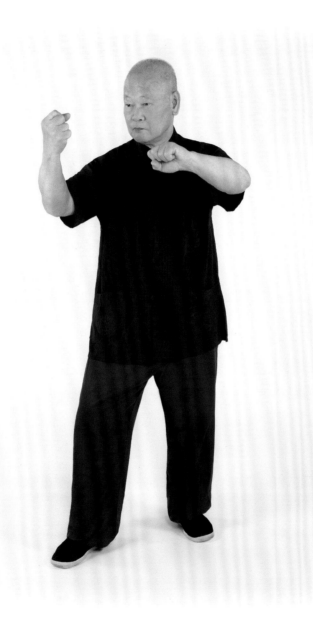

流星炮　正常手

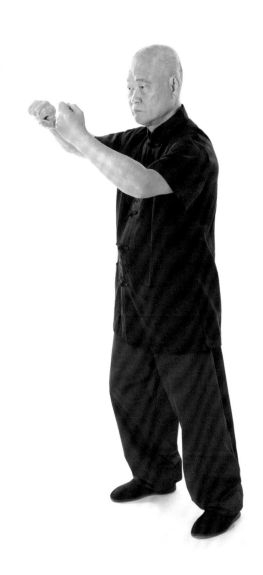

流星炮
側

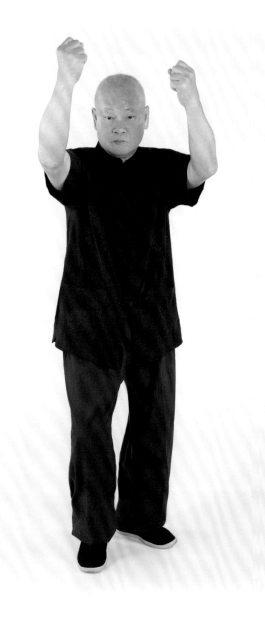

流星炮　高手

第三章　名詞釋義

（一）【意與力】

意拳是意力不分的　意即力　力即意　不以拙力為用　惟意能統領一切

（二）【合爭　分爭】

就是壓縮和膨脹時所保保持的爭力　有若身與手或任何兩點　能感受牽引而相吸為合爭　然須體會合中有開之意　如充氣之球受壓縮而膨脹　開中有合是為分爭　然須整體不失　有如月球之引力所影響地球之潮汐漲退那樣　惟全然只能以意操控　言之似覺抽象難明　虛無縹緲不著邊際　亦如磁鐵之相吸為合爭相拒為分爭　細心體認方能有得

（三）【鬆 開 脫】

是肩的三種形態

鬆可以獨立存在　肩膀肌肉放鬆　忌聳肩　肩膊位不能用力

在乎心態能放鬆　過於鬆馳就會變成懈　總是要保持鬆而不懈

緊而不僵　在軟和硬之間取得平衡　故在站椿時　要時刻用意識

來檢查肩膊是否夠鬆　亦是開與脫的先決條件

開必須要鬆　肘和指相爭　用肘帶動而向外牽引　但指仍相

吸　雙肩向橫延展為開

脫必須在鬆和開的狀態下　肩撐肘橫　受指掌牽引　雙肩向

前而身後靠　相爭為脫　但凡任何攻擊的動作　最後必須脫肩

（四）【大臂不動小臂動　力在指尖中】

大臂即是上臂　小臂即是前臂

意拳不以大臂來產生力量　產生力量的應是小臂和指尖　指尖含牽引作用　即牽引力　指尖向前之意不能失　而和肘後搣以領起整體精神　在練習時　見到大臂會動　其實是被小臂所帶動

當搭手時　如能感受指肘相爭及共爭一中之意　便能加強前臂的質感　不致飄浮　聚焦於指　則指尖能起領導作用　不致無力發揮　即力在指尖中

（五）【力由遠處聽】

聽的意思　應解作用　全句應該解作　力由遠處用　似覺不

著邊際

以手為例　指尖為起點　它的最遠處應是肩膊　基於大臂不

動　小臂動　力在指尖中　故力量的來源　是肘而不是大臂及肩

膊　然勿忘與指之爭力　其力似有若無　然心動力生　意存足矣

因整體爭力的關係　這遠處可隨勢而變　全在乎爭力矣

（六）【前手打人　後手發力】

想像前面有一條圓柱　柱上繞著一條繩　而我雙手　各自

拉著繩的一端　如果左手把繩向後拉　則右手便被拉向前　反之

如果右手把繩向後拉　左手便向前　因為意拳出拳的觀念是　前

手為何會向前進擊　是因為後手所拉　而不是前手主動出擊

　　因此　當用右手出拳時　左手要先向後有如拉著欄杆　可只

用意而不具形　從而帶動右手出擊　後手所假借的力　能夠令前

手進攻的力度更為厚實

（七）【一生二死】

　　一生二死　是發力的一種方式

　　把彼我雙方的接觸點　想像成木板　雙手就是釘　如我只用

一手出擊　就如兩塊雙疊的木板上釘一口釘　這兩塊木板仍會轉

動　對方可以利用旋轉來化解我的力量

　　所以當我一手攻擊的同時　另一隻手在意念上　仍要催住對

方而不退縮　就如在二塊木板上加多一口釘　兩塊木板就不能再轉動　對方就無法利用旋轉來化解我的力量

要者　不出擊手的鋒位定要催著對方的實位　以鎖住其勢使彼不能隨意活動　毋所施其技矣　不丟不頂　意存足矣　雙手齊出者不在此例

（八）【拳要過背　意要深遠】

如果出拳時　目標只在對方身上　便沒有穿透力　意拳以意為主　意到則力到　要有穿透力　當出拳擊打的時候　頭要頂　頂則實　目標是對方背後的遠處　意想能夠穿越對方的身體　似覺拳鋒可以觸及　即力透背脊　全在乎爭力　諺云　拳打丈外不為遠　亦身外之意　拳外之拳也

（九）【形曲力直】

主要指發動時　手臂的形態及用力的方向　形不曲則力不直　手的形要曲　彈性才會強　故整體保持合適的間架　以使力不出尖　可施力的角度及方位更大更靈活　力量也更渾厚　但不可過於曲直　以適度為尚　惟不能用絕對力　才可以做到隨意伸縮　節節生力　八面出鋒　曲蓄有餘也

（十）【落地】

落地也者　全在乎意矣　以鬆胯接受來力而傳於地　千斤墜也　沒形沒勢　惟求於意　然不離上下雙爭之意　中節不明　全身是空

（十一）【立拳試力】

在意拳來說　任何一個動作都叫試力　訣云　力從試而得之

由知而得其所以用　而立拳試力指的是擰裹

立拳轉向外為擰　轉向內為裹　然皆以前臂之未稍來發力

但由於接觸點需脹起以意侵入對方　故前端的力需與末稍保持

平衡　用小臂末稍發力　拳要虛握　但要催　以尾三指為用　其力

生焉　無論擰裹　皆要下坐以產生作用力　惟不離指肘相爭　如

在對方手底可以用浮　脫肩而脹以催實對方而擰　內藏抖勁　在

上則沉　用裹並脫肩而胯鬆沉　以加強黏帶之力　並存抖意但不

能用絕對力　惟擰裹皆要皮鬆肉緊以增強磨擦力　保持整體爭力

亦控也

（十二）【虛實位】

雙方搭手時　是指當雙方的手接觸時　如果對方沒有實位　即不能把我的力傳遞給對方以影響其重心　這稱為虛位　反之若對方給予我阻力　而我便能夠順勢把力向前傳遞以影響其重心　這樣就稱為實位

當要攻擊時　定要取得對方的實位　離手擊打者不在此限　如果對方的接觸點存有虛位　則一定要催　加強磨擦力以誘之　使其產生抗力　從而接觸到其實位　進而攻擊　只要懂得催的奧妙　當接觸的瞬間　便能立刻感受到對方的可攻擊處　控也　見虛不打打實處　須知實處乃是虛

然自身亦存有虛實　手有手的虛實　足有足的虛實　左虛右實　右虛左實　戰樁之三七步　大式樁之四六馬　皆虛實也　隨形式不同而變動　總以整體協調　重心不失為主　如在發放時　當

體重前移時則上虛下實　雖會位移　但重心不移　保持穩固　虛
實是可以隨意變動　非固定不變的　亦本能矣

（十三）【皮鬆肉緊】

皮鬆肉緊　實質是皮鬆骨緊　意如炮彈與炮筒之關係　想像
皮膚是砲筒　臂骨是砲彈　假若對方握著砲筒　但只要把被握的
手放鬆　則炮彈仍是鬆的　可任意活動　隨時可用砲彈　穿過砲
筒去攻擊對方　如果被握的手不能放鬆　趨於僵硬　砲彈便不能
發射

所以即使手被對方握緊　只要不用死力與對方對抗　反而放
鬆肌肉　讓前臂的皮膚保持放鬆及彈性　前臂的鋒位　便能如砲
彈般向前打擊及發放對方

（十四）【爭力線】

　　爭力線　即是發力線　意指　只有在該角度發力　力量才是最厚實的　單手與雙手都有別　師云　雙手對胸肩　單手對鼻尖都是指手與身體的爭力線位置

　　爭力線的定位　可由每勢的不同而改變　如對方身形有變可用指或轉腕　加以身形的配合以催之　勿忘爭力

（十五）【不進不退　一吋為先】

　　意拳的重點是爭力　不進不退是指拳與頭的距離不變　保持

　　爭力　用身體前後鼓蕩　以整體撞擊對方　惟要存去意

一吋的意思是指整體鼓蕩的幅度　意拳著重前頂後搖　即是

前額與後枕同時產生爭力　令頭部產生足夠的固定來支撐拳和

身

（十六）【搖 旋 鼓 蕩】

這四種是意拳的功法

搖是指人的身體如樹椿　練習時　雙腳如地裏生根　如樹被

風吹　順隨風勢作前後左右飄蕩　如迎風之柳般應勢而動　從功

法來說是用於閃避的範圍

旋是指腰部轉動　但胯不動　以使腰和胯　有相反而轉的意

以產生扭力　意拳中大部分動作都涉及旋　亦螳螂拳訣所云　扭

腰不動胯

鼓的意思　是要把背脊下腰部凹位以意鼓起　此處不能以力去求　必須以意為之　讓身體更沉穩　配合頭項上浮　腰胯鬆沉從而帶動脊柱拔長　在意拳來說　鼓能使底盤面積加大　從而能使力加厚　不鼓則力薄　鼓是搖旋蕩的基礎　沒有鼓　這些動作也就做不好

蕩是指整體前後來回蕩的動作　重心在中　蕩一定要先有鼓否則就蕩不起　鼓是令背脊下腰凹位飽滿　能起重心穩定的作用從而加強力的傳遞　這樣整體力才會平均　方可產生蕩的效果

訣云　一面鼓　一面蕩　周身無點不彈簧

（十七）　【牽引力】

牽引力屬於意念　要有小臂指肘相爭　前後爭力　和共爭一中之意才更穩實　而且不是主動出力去做　在意拳來說　有謂力合宇宙　牽引力就如月球影響地球潮汐漲退那樣　雖然看不見但存在

牽引力　是在搭手時　前鋒位如被一股力量牽引　而向前指並催著對方的重心　惟要有後搵之意　而牽引力是有起動的作用令我的意力一直影響著對方　從而令彼有失衡之感

（十八）　【斜進豎擊】

閃也　步可隨勢左右縮身而進　手則奔中

（十九）【三圓九勢】

乃三維空間之態勢　有立圓三勢　平圓三勢　橫圓亦三勢

跡

此為正面　如加上以上反面　則為十八勢　為一切動作的線路軌

（二十）【無往而不浪】

無往而不浪者　用以改變來力之方向　不抗矣　亦可起浪而

上下以催迫　如往前推　進前是以腳跟為用　要有去意　於接觸

點　先以意催之　使其沒有重心　站立不穩　如退則用腳掌　先黏

控而微後拉　以引領其勢　令彼重心不穩　自會順我而行　身微

坐　步細密　勢須緊迫並與身爭　步大小隨敵勢而變　腕要靈活

以應

（二十一）【空氣游泳】

即阻力感之訓練　如撥水試力　搖櫓式　潛龍起伏　神龜出

水等等的試力功法　假借只憑雙掌撥動之勢　便能借空氣之阻力

把身體帶動向前後及左右上下的擺動　總要身手柔軟　任何動作

皆意力為之　久之　自可增強功力也

（二十二）【平衡失衡皆有爭力】

意拳的發放　不以力推為發　且無爭力者不足以言發放　而

是發而不失平衡　原因是存在爭力的緣故　能在平衡或失衡的狀

態下　把力量向前傳遞於對方看似是失衡　然借助爭力的彈性

以致重心不失　回復自身平衡　惟意仍要催著對方

（二十三）【我意侵入彼骨】

在任何形式之下皆需此意　於接觸點以爭力催著對方　以我之意侵入對方之中　與其融為一體　從而知道對方的輕重虛實　以帶控對方　這處有點抽象　無形無式可言　只可意會　似覺不著邊際　總是言不盡意　須力行以求之　然必以鬆軟為用　有謂虛無飄渺者　未悟矣

（二十四）【順力逆行】

拳論有云　讓中不讓　即是當你接受對方的力量時　想像自己就是彈簧　把對方的力控住　並非要與之對抗　而是仿如魚之逆流而游　把對方的力歸還給對方　諺云　吃那樣還那樣

（二十五）【流水漂木】

設想手是急流中的浮木

如受壓雖然會下沉　但沉之中仍是上浮　與來力保持黏貼
並受水流影响而向前衝　相等於與人接觸時　手被撳低　但因受
急流所牽引　以鋒位隨水勢而向前衝擊　切勿上升以抗　只須於
接觸點浮控對方　若在對方手面　則用適當的鬆沉黏連而進　忌
用力壓之　然步須催迫　如蛇之穿樹而過　若被對方抬高　可以
起浪以應　但必須以肘為固定端將力向前趕　並皆要存指肘相爭
之意

（二十六）【剛柔】

千錘百煉始成鋼　百煉鋼化為繞指柔　似覺矛盾　無柔不成

剛　無剛非柔也　柔非全然無力　謂之柔　要柔韌而有質感　有

引之使來　不得不來之勢　非是用力謂之剛　須知用力力亡　剛

能無堅不摧　有打破之功　身兼剛柔之勁　融為一體　如柔在內

而外顯剛　是為剛勁　如內剛而外柔　則為柔勁　無柔之剛是為

硬　僵滯而不足以破關而進　不利於力的傳遞　無剛之柔則為散

鬆懈而無黏帶之力　不足以運化對方　須知純剛易折　過柔不

進　總以剛柔雙濟為妙　但說來容易　然真難言也　在日常生活

中　多用拙力　操持久之自會僵硬　不合拳術用力之要　靈活彈

性　速度　等等的要求　須以鬆軟而不用拙力　加以精神意念的

引領　而不斷練習　久之自得　勿以力求力　功到自成　語云　橫

撐開放　光線茫茫謂之方　提抱含蓄　中藏生氣謂之圓　即內圓

外方也　亦剛柔矣　總是抽象難言　須取法自然　不妄動以求速

成　何以達致　乃吾儕所深思力行以求之

（二十七）【掌心吞吐】

意指用掌要有氣　手掌要微曲　呈窩形　所謂氣就藏在掌心

在意拳的概念掌心要軟　不能硬　軟就能藏氣　用掌要有氣　即

是手掌保持最自然的狀態　如只把掌伸平　則只有平面的板　這

樣就會趨於僵硬　不合意拳的規範　掌心便沒有氣　如欲吞則掌

心窩位向內吸　而指向前伸以產生一股吸力　如吐則掌心窩位向

前吐　雖然指尖看似仍是前指　但指的意力則向內縮　以產生一

股向前的推力　無論吞或吐　必須先操控對方的實位　整體外形

雖不變　但意已變　亦分爭合爭也

（二十八）【指肘相爭】

指肘相爭　乃指尖和肘要存相互對搶之意　在任何動作中皆須此意　其作用為使手的力度厚實　在搭手時　便能加強給對方的沉實感　以影響其靈活性　加上共爭一中　便能在最適當的位置　使用恰到好處的力度　以能控制對方為尚　保持平衡均整　避免出尖　便不破體　此勢在站樁時　當指尖與肘前後相爭時　小臂有延長之感　覺指尖有力透射而出

（二十九）【共爭一中】

共爭一中是指手的狀態　全是意念的感覺　沒有形象可言　在站樁時　前臂感覺在上下左右皆有一股無形的阻力　似覺想動

而不順暢　只能在中間位時才覺舒適得力　當搭手時　才不會用

絕對力以和對方爭持　謹守方圓之內以免出偏　不至妄動　用剛

好的力度及方位　動必有準的　於接觸點以意侵入彼方　從而控

制其活動　但此勢外形完全不變　只意變

（三十）【頂心暗縮】

頂心暗縮　是指站樁時的感覺　站樁的要求是要虛靈悠揚

周身舒暢　不著跡於形體　只在乎求取混元爭力　故而當上下相

爭時　因腳踏實地　故不覺虛空　但因頭向上領而似覺空浮　如

有一向下的力以平衡之　便覺整體穩固　亦矛盾也　其狀態是在

站樁時　似覺在頂心有一點向下壓之力　其力極微　似有若無

亦無可著力處　感覺而矣　然形不變而力已變　加之六面爭力之

意　如是則整體感覺平衡均整　無所偏矣　更無形象可言　須則似覺虛無縹緲　惟意而矣

第四章

葉希聖先生生平自述

葉希聖，廣東省東莞縣茶山鎮超朗鄉龍頭葉屋人，一九三零年（農曆六月十七日）出生，少小好武，技涉南北，然所學仍混沌未開，可說是「難得糊塗」也！

五十年代初，在一舊書攤上，偶得一書，名曰《內外功拳術秘訣》，一九二八年版，「香港拳術研究社」出版，書分上下兩卷，上卷題為「意拳正軌」，乃王薌齋老先生所輯寫，內容盡是拳學要義，乃拳學之至寶也，由是心焉嚮往，盼能習得此拳。然而，香港可有斯技乎？於是多方打聽，尋尋覓覓，無時或已，十年下來，消息何處？一日，猛然想起老朋友邱師傅，他在上海理髮店工作，接觸外省人多，可能有些眉目，遂過訪之，果然不失所望，得悉有一外省人，是王薌齋老先生親傳弟子，能隨意發人跌坐於指定之理髮

椅上，屢試不爽。邱師傅是鳳陽派名師，也是我十多年拳友，他在場親眼目睹，自是真人真事也！你道此人是誰？他就是後來成為我恩師的韓星垣先生也。

此是六十年代初之事：我經由「三人轉介，三叩師門」，幸得恩師納入門牆之下，親炙意拳之奧秘。當年恩師之授拳地址是九龍元州街三十三號二樓中華傳道會頌恩堂（今已不存在）。「眾裏尋他千百度，驀然回首，那人卻在燈火闌珊處！」正是我當年尋師的寫照。

一九六六年十二月四日，尖沙咀金巴利道二十四號三樓新館開幕，我也轉移到新址習拳。不過，此時之我，得蒙恩師錯愛，以「因人施教」、「個別傳藝」的方式，啟發我之愚鈍。記得其中最苦學，最得益而又最難忘的日子，那就是恩師還是獨居的日子，他給我一條門匙，囑咐我早上來喚醒他（事實許多時他還是「元龍高臥」的），然後師徒二人上天台練拳。既畢，我們一起去東英大廈

翠園酒樓飲早茶，之後他往飛鵝山替他的病人治病，而我則走自己的路。下午一時後，我又再到拳社練拳，稍後，恩師亦由飛鵝山回來，對我又再多加指點，如是者日復一日，那時正值酷暑天時，練得全身濕透連地板也弄濕了，那光景可說是苦樂參半，苦的是皮肉筋骨，樂的是拳技得益！

恩師教我拳技之地方有好幾處，除了在拳社授拳以外，還有舊漆咸道公園、九龍公園和油麻地砵蘭街116號二樓。

恩師也愛與我談拳，我手上拿著《意拳正軌》和《習拳一得》，他輒喜給我闡釋並加上示範，他誨我孜孜不倦，面上還帶著一絲絲的笑容。晚上有空，我也喜歡上拳社坐坐，但我是「坐而不練」的，我只是藉此訓練自己的觀察能力，能否看得出同學們練拳時的錯與對；看看恩師教拳時的動與靜，聽聽恩師授拳時的一言半語。這一切一切，都能給我意拳的養分，正所謂「旁觀者清」也，所以，在一眾師兄弟中，看到我練拳者，不足十人。

七十年代初，恩師幾番囑咐我設館授拳，我因無暇而婉卻。其後有好幾位師弟，如唐海泰、鄭焯興、聶華智等，因拳社的授拳時間不合適，要求來我家練拳，我稟告恩師首允，然後「代師傳藝」，學費則上繳。論語曰：「有事弟子服其勞」，這是理所當然的。

一九七七年，恩師第二次赴美傳薪（這次一去半年），住在三藩市僑領李卓先生家裡，李先生有一位在美國土生土長的侄兒，認恩師為誼父，當年他要來香港結婚，預算要待上好幾個月。行前恩師囑咐他要找我學拳。半月後，恩師來電問他有否來找我，我回說未見其人，恩師將他住的酒店房號告訴我，要我去找他，後來我掛了個電話給他，說明原委，約定翌日早上九時在九龍葛量洪師範學院停車場會面，因那個時期我每天都在那兒練拳的，當時還有兩位由我「代師傳藝」的師弟張志雲和姜生在場。我們二人交談片刻，知他曾習兩派功夫和氣功，到香港後即隨某名師習某拳。他隨後問我習意拳多久，我回說不多久，他說可否試試，我說 OK，於

是我們就接上了手⋯⋯（過程不說了，反正是意拳的老套，說多了就會變成「老土」）。不如讓他自己說吧：「Very wonderful! Very wonderful!」只聽得連續兩聲驚呼。試手後他隨即要明天來跟我學拳，並說不再學其他拳了。我勸慰他說：「某拳也是名拳，你可以繼續學，我不會介意的，如果你定要跟我學，我也樂意教你。」後來，他還是放棄了某拳，轉而跟我學意拳。此一役也，我無負恩師所託，成功地交了滿分的功課！

有一天，那是下午時分，我和柯廣聲師弟正在練拳，恩師走過來對我們說：：「如果有人問你們學的是什麼拳，你們告訴他是──意拳，（說話頓一頓）正軌。」意思是說，是「意拳的正軌」。

一九八三年一月十八日，恩師「息勞歸主」，他彌留時師母和師弟柯廣聲與及我隨侍在側，目送他走完人生最後一程！

一九八五年初，師伯韓星橋（樵）先生在「珠海幹部療養院」

開設「意拳培訓中心」，我也有參與，蓋盼多擷取更多意拳的寶貴東西，以充實自己也。學兩年多以來，我從韓樵先生所提出的「各取所需」的指引下，獲益不少，後因工作繁忙而告退，良可惜也！

一九八七年七月，香港意拳學會成立，我是學會創會人之一，也是學會之會務監督，第二屆開始任歷屆副會長，師弟霍震寰先生任歷屆會長。

一九九一年，我加入「香港精武體育會」為董事，並同時設立意拳班，培訓意拳愛好者，我班歷年來學生人數眾多，可見意拳在香港擁有相當多的愛好者。

對於發揚意拳（大成拳），我不敢自以為有功，卻深感自己有責，所以在此垂暮之年，趁著還有些微剩餘價值，作出小小貢獻，直至春蠶絲盡，冀無愧於心耳！

意拳概述（精武體育會七十三週年版本）

意拳（大成拳）是王薌齋老先生於一九二六年所創，此前，他幼年瘦弱，且患哮喘，由家人送往形意拳大師郭雲深門下習拳，由於他勤奮好學，刻苦鑽研，深受郭老器重，因而所學習與眾師兄有同和有所不同，例如站樁就是。

郭老作古後，他離鄉赴京，遍訪同門及各家名師，冀能在拳學中找出真理。一九一三年，薌老應當時軍政界名人徐樹錚之聘，任陸軍部武技教練所教務長，徐氏任所長，薌老聘劉奇蘭之子劉文華、李存義弟子尚雲祥、李魁元弟子孫福全，俱形意拳名家也，為該所教練。一九一八年，薌老離京南遊，沿途經湖南以至福建，造訪各家名師，以武會友，存謙虛之心以探討拳學真諦。期間留在福建閩軍周蔭人部任武術教官。一九二五年，薌老離閩北歸。在天

津等地授技，期間並整理各家各派之拳理，再結合本身所學，於一九二六年創立意拳。

一九二八年，薌老趁赴杭州任第三屆全國武術擂台賽裁判後之便，應師兄錢硯堂之約往上海相敘。一九三零年，高振東、趙道新、張恩桐，全國拳擊和摔跤雙冠軍卜恩富和師伯韓星垣帶同先師韓星垣投薌老門下。

一九三七年，薌老到北京定居，特召先師星坦由上海到北京隨侍左右。據韓樵師伯云：「當年出入都伴隨王先生左右之年青人正是星垣也。」這年，正是北京名拳師洪連順一再與薌老試技敗北後率徒眾投在薌老門下之時。現今北京意拳名人姚宗勳先生也是其中一員。八十年代有幾位同門往北京拜訪姚先生，閒談中姚先生謙虛且不諱言地道及他初習意拳之啟蒙者，正是先師星垣也。他兩人年齡相若，親切有如親兄弟。一九三八年，薌老到四存學會授技，召韓樵師伯由上海到京助教，此時姚先生暨眾學員轉由韓樵教練。

一九四六年，先師兄弟為了事業前途，為了發展意拳，向薌老請辭離京，自此薌老有選擇性地收取些學員，餘皆撥歸姚先生教習。姚先生當時獨當一面，亦功亦勞也。

先師在京時，意拳「把門虎」韓二爺之名，北京武林界無人不認識也，薌老設帳授技之初，訪者學者欲試技，多由先師應付，未嘗敗績，故博得此名也。韓樵師伯兩翻對我說過：「汝師是意拳第一把手！」兄長如此謙遜讚嘆，我聽後有點愕然，至今如是。

我從先師習技於六十年代初，那時他只教習幾個好友之兒子。一九六六年十二月四日，尖沙咀拳社正式開幕授技，我從學直至八三年他仙遊為止。一九八五年，韓樵師伯南下珠海設帳，我在他處渾噩兩年餘，惜無暇而輟。

意拳是養生和技擊相輔相成之拳學，而不是門派。

「神意」、「渾圓爭力」，合理之「間架」是意拳之主要架構，亦即神、形、意、力之合一也。

意拳練習過程中與別拳所不同者，就是「試力」與「體認」。兩者可謂牡丹綠葉，相得益彰也。意拳之樁法便當之處，就是行站，坐臥皆可練習，無時空之限制。有道是「行站坐臥，不離這個，有了這個，什麼都妥。」

意拳之核心功夫有在於「渾圖爭力」。渾月爭力之求取是：「先求自我爭力，再求物我爭力」。拳論說：「離開己身，無物可求；執著己身，也是錯誤。」究其哲學，不外是「心物辯證」矣。

先師韓星垣先生之制人功夫

《拳學新編》：「應敵要訣，千言萬語，不外乎制人而不制於人。」這是拳學之至高境界。達到此境界的功夫，不外乎三個「一」：

「一擊必殺」。這是「擊打力」，如郭雲深先生之「半步崩拳」或「意拳正軌」所說的「打人如拔草」。

「一碰即出」。這是「崩彈力」，如「習拳一得」所說的「一面鼓，一面蕩，週身無點不彈簧。」亦即「意拳正軌」註釋之「含有彈簧之崩力」。

「一觸即發」。這是「驚抖力」，「萇氏武技書」說：「夢裡著驚，無意燃火，不見有人，那知有我！」其附註說：「觸覷即

發。」王老（薌齋老先生）在其《意拳正軌》亦說：「任敵千差萬異，一驚而即敗之」。不過，驚力經常都伴有彈力的，而意拳本來就是「綜合勁力」。

意拳有句老話：「打人容易發人難，發人容易控人難。」可以想見，前面說過的「打」、「發」功夫以外，還有更高一層次的「控」人功夫。「打」、「發」、「控」、「控打」和「控發」都屬於「制人而不制於人」的範疇。

說到「制人」功夫，先師韓星垣先生憑著他一身深厚之意拳功力、精湛之實戰功夫，一生縱橫於格鬥場上，戰績輝煌，書不勝書，前輩均耳熟能詳。這且不表，免得有招搖之嫌，且亦可存忠厚。或許有人會問，他的功夫究竟去到什麼境界？在這裡套用幾位前輩的說話以作回應。王斌奎先生見證說：「他真了不起！誰要跟他比兵器，他就跟誰比兵器；誰要跟他比拳，他就跟誰比拳……」姚宗勛先生更加讚嘆（因為姚先生最崇拜的某某人也為先師所挫）說：

「他的功力是頂尖兒的。」「他從來沒人怕，就是怕王先生。」王老在京定居前的一眾弟子中，現今資歷最深、碩果僅存、堪稱意拳大老，我視之為「意拳寶庫」的韓星橋（樵）先生（先師胞兄）曾對我說：「他（先師）是意拳第一把手，他走了以後，再找不到第二人。」胞兄對弟弟如此抬舉，真是汪汪風度、謙謙君子，令人拜服！

回頭說說「制人功夫」的要素，基本以渾圓爭力為核心。剛柔方圓、鬆緊虛實、單雙輕重、鼓蕩順逆、動靜開合、橫豎高低、斜正吞吐、起伏脹縮、遒放爭歛、推抱兜墜、鑽裹翻撐、提頓伸縮、伸筋縮骨……種種的矛盾重重，參互錯綜而轉化統一。更運動身形、步法，也即是重心變換，路線轉移，使角度對敵準確，然後形之於主軸（人身之上下）螺旋；帶動斜面三角的肩架螺旋；小臂（節段）亦同步螺旋，帶著拳（掌）直奔眼前中線。亦可掌腕捲擰，形成多一個三角螺旋。王老說：「力之為用，其變化不外乎剛柔方

圓，斜面螺旋。」此外，「身子耍手，手耍身子，身手互耍」之意拳原理更應辯證地去運用，不可執著一方。當中理應明白作用力與反作用力之巧妙互用。失衡與爭衡所產生之斷勁效應。弄清楚「移點」、「換點」、「滾點」、「黏點」、「滑點」與「脫點」之要緊關係。活用「兩點一線、一生兩死、逢角（節）生力」之口訣。間架具體要「形變力不變」，一如按壓彈簧或皮球，要有形變力爆發反彈之力。掌握意拳間架與結構（力學）之優點。本領地使力量爆發之脈衝期極度縮短。形意拳訣說：「拳打三節不見形。」我個人認為掌打六節（亦可說十七節）不見形，理由是手指原來有三節，節節生力。

王老說：「意達指尖前。」又說：「甲欲透骨而入髓。」更說：「指端力透電」，「力感如透電」，「著敵似電急」。可見指節與指尖對武力之重要性。能發人者，彈指間事耳！先師教導我們說：「肩撐肘橫，大臂不動小臂動、力在指尖中。」這是巧妙地運

用人體槓杆，完全符合人體運動力學的單臂槓杆原理。特別是「固定端」與「運動端」的盡善盡用，因而發揮出其優越性，且也非一般意拳同道所共有。

王老說：「為什麼有此一動？」而今我問：「有否如下之動？」

（一）伸筋縮骨。《意拳正軌》說：「力生於骨而連於筋、筋長力大、骨重筋靈、筋伸骨要縮、骨靈則勁實。」「筋伸骨要縮？」其義難明，因為一塊骨頭怎能會縮？不過，《拳學新編》卻教你明白：「筋伸則骨節縮，骨靈則力實。」原來，骨縮或縮骨之骨，指的是骨節。對於骨節縮之運用，《拳學新編》說的明白：「力之外發，手、肘、肩、胯全身關節，骨縮筋伸。」《意拳正軌》亦說：「縮骨而出，放勁而落，縮即發也，放（發）亦即縮。」再看《拳學新編》：「臨敵發力，縮骨而出，如弓之反弦，魚之發刺。」再對照《意拳正軌》：「骨重如弓背，筋伸似弓弦。」可以想見「伸筋縮

骨」是發力重要之一環。所謂「如弓之反弦」和「骨重如弓背」主要指的是脊骨，亦即武界所說的腰脊發力的地方是也。至於如「魚之發刺」及「筋伸似弓弦」合併指的是「發手」。至於脊骨之對拉拔長及縮短，《意拳正軌》亦有論及：「高則揚其身而身若有增長之意，低則縮其身而身若有躦捉之形。」此動之關鍵在於「脫肩頓膊」，跪頂坐靠而為之。在「拔臂助長」之訓練中可以求得。

（二）「鼓蕩」：亦是發力重要之一環。在「一面鼓，一面蕩」之動作過程中，能夠發出彈簧之崩力。記得我在《意味集》裡面以「不得了」為題，寫了如下一小段文字：「渾圓爭力不得了，鼓蕩爆發了不得，若然爭力得不了，結果還是不了得。」說實在話，你若沒有渾圓爭力，就等於洩了氣的皮球；若然你不具備了渾圓爭力，你就相當於充足氣的皮球，四面八方就爭得起來，如此平衡均整之力，就叫做渾圓爭力。運動鼓蕩去引爆渾圓爭力，就叫做渾圓爆發力。可惜的是，一般習意拳的人，鼓蕩不分，有蕩無鼓，甚至蕩亦

不行，又怎能「鼓蕩爆發」！這好比以「推」為「發」，甚至以局部之手力去「推」，又怎能望能「發」人！

（三）「渾圓爭力」（兼談「挺拔」）：要求得「渾圓爭力」，就必須先求得王老所提的身體「上下相引」之力，就必須從「頭」做起（包括頸項）。這就是說，要使頭項「挺拔」起來。先師授拳時刻強調「挺拔」之重要性，因沒有「挺拔」，「上下相引」之力就無法連通，爭力自然無從談起。所以「首領」之名，恰如其分（意思謂以頭領起上下之力也）。那麼，隨便抬起頭來就是「挺拔」了？那也未必，因為「挺拔」不在形態而在意力。「虛靈挺拔」是王老經常提及的。他晚年所著的《養生樁漫談》仍一如既往的清晰地教導我們說：「永遠保持意力，不斷虛靈挺拔。」所以，我個人認為：「上下相引」乃「渾圓爭力」之支柱，而「挺拔」則是「上下相引」之領導。當掌握到「挺拔」之後，「上下相引」之力乃成，不過，要達至全身四肢百骸之「渾圓爭力」，

則非手有伸筋之力不可。《意拳正軌》說：「伸筋腕項，則渾身之筋絡皆開展。」這就是意拳同道常說的手足四腕和頸項，為五個脖子。又說：「四腕挺勁力自實。」這亦是先師同樣強調的「手要帶上勁」、「力在指尖中」的伸筋力。至於肢體之間之空間，例如：手與頭頸，手與腰胯等等之爭力，則須通過「爭力線」用神意使之「靈通」起來。如此有形之肢體藉「伸筋力」「連通」，和無形之「爭力線」藉神意「靈通」，才是神、形、意、力合一之「渾圓爭力」。不過，肢體之伸筋力亦是神意之所為。至於剛才說過的「爭力線」，可以「假借」求之。王老：「假借無窮意，」又說，「無窮假借無窮象。」但是「精神須切實」，才可「由抽象到實際」。如是，「爭力線」才有實感。王薌齋談拳學要義說：「虛無假借而求實當。」習拳一得亦說：「要在內外均整力合一，由虛空尋有力之真實，拳之道要，一大半在抽象中求實際」。上面講了一大堆有關「渾圓爭力」和「爭力線」的文字，其實都是自己身體四肢百骸之渾圓爭力。若要求「內外均整力合一」，則非依循王老所提的「在

空氣中游泳」求之不可。王老說：「離開己身，無物可求；執著己身，永無是處。」換句話說：「先求自我爭力，再求物我爭力。」那就是了。

關於「伸筋縮骨」、「鼓蕩」、「渾圓爭力」、「挺拔」……我們都有一套特定的訓練法。

先師的打法是積極進取的，主要以「打破硬進」，出手不回，以步打人；其次，退也是打，反側也是打，斜進豎打……其打、發也、無廢料，無虛架花招，出手便是處、直截了當，清脆俐落。打手中，「顧即是打，打即是顧」，亦有不顧而打（不招不架，就是一下），控打更是一絕！

先師時刻訓導我們：「應敵時要『你打你的，我打我的』。」「不要以己之長就人之短，亦不要以己之短就人之長。」技擊本來就是「損人利己」的。與人較量時，在「武德」而言，應讓則讓；

但在己身有危難之時，就要有「敢死精神」，不出手則已，一出手就抱有與敵偕亡之心，不可存九死一生之想。

前面說過「以步打人」，倒想起先師之靈活摩擦步法，略似「打人如走路」，有王老所說的「單重之妙」，步幅可大可小，可遠可近；步速可疾可徐；路線隨意轉移，不受空間限制，簡直是「神龍遊空」，「四維空間」任我縱橫。

我曾向先師問此步法，「為什麼有此一動？」先師答曰：「留有餘地也。」很有意思的留有餘地「步」——這話是我說的。

嘗見先師讓學員連續擊頭，只見他利用「挺拔」領勁，運用輕靈活潑的摩擦步法，一一避過學員的來拳，學員休想觸著他頭臉。

這正是：「一羽不能加，蠅蟲不能落。」

「跑不了」，是一句經常掛在先師唇邊的慣用語。凡與先師搭手，將接未觸之時（留意此時），即時有「離心」之感覺（注意此

意拳釋義——十二趟手　　162

機），這正是被他打出去的時機。有時候，手是搭上了，但是發覺自己的力量用不上去，兼且全身動彈不得。更有時候，手搭上之後，己身重心立即被其控制，前後左右都站不住腳，無所依靠。上面說的是「搭手」功夫（亦即推手之始終）。若言「斷手」，則無「招式」可言，「渾圓爭力」就是「招式」，「招式」之打發，即是「渾圓爭力」之爆發。茲舉一例以示之：假設對方出右拳直向我的胸部擊來，我即順應來勢出左手（或右手）接上彼右拳之力（這是很關鍵性的），對方隨即驚覺自己的右拳欲進不能，欲退不得，己身同時失去平衡，亟需借助我之左手以求穩定；滿以為我的左手是「扶手棍」，卻原來我的左手是「攞命藤」，說時遲，那時快，對方已被我打出，服服貼貼地掛在牆上。這種效應，是「渾圓爭力」及其「爆發」的結果。

　　許些時候，先師之發人也，不覺其動，人已彈出，其打發造詣之高，可以想見！

先師長相威武嚴肅，但微笑時卻和藹可親。可是每當談拳論武或發力時，他的眼睛瞪起，有如一只吊睛白額虎的眼睛，炯炯發光，虎虎生威，令人望而懾服！歌訣說的「鷹瞻虎視威」的「目擊」功夫，簡直是先師的寫照。

嘗見一中年漢子，登門拜訪先師，稍談片刻，來人驀然「拾」的一聲跪下，連聲前輩，起來告辭而去。另有一個北方某大內家拳派的拳師來訪，一見之下便滿口前輩之聲，談拳半句鐘後離去。據認識他的人告知，他本來欲試技，被先師目擊之下便懾於其威，不敢造次。

【備註】

先師韓星垣先生於一九三一年從王薌齋老先生習意拳。

一九三七年，王老在北京定居，特召先師來京隨侍左右，先師時年

方二十二歲。當時，王老對先師疼愛有加，耳提面命，悉心培訓過硬功夫，以底於成。當年，有關意拳教務及對外武事，其先遣工作許多時多由先師負責。

一九三八年先師胞兄韓樵先生也奉召到京，從此兄弟倆同時助理意拳教務，直至一九四六年。所以凡在一九四六年前習意拳的，多蒙韓氏兄弟教益。

一九四六年，韓氏兄弟告別王薌齋老先生回滬設立拳社，發揚意拳，廣育英才。

一九四九年先師移居香港，教授意拳，曾先後到美國兩次，又到加拿大、英國等地傳薪。總之，英、美、歐洲及東南亞各國於一九八三年以前之習意拳者，皆是先師所傳。發揚意拳於海外者，先師為第一人。

難言也集

（一）【題辯】

《意拳正軌》序：「技擊一道，甚矣哉之難言也！」今我以難言而強言之，「言出無心」也。「心無其心」、「無心之言」，是謂「無為而為」耶！朱謙之解道：「與時遷移，應物變化。」故難言也。

（二）【韓嗣煌先生打油詩（作者：韓嗣煌先生）】

「不重神意重鬥牛，鯉魚掛在柳枝頭，猴子游泳羊上樹，痴兒猶想抱鐵球。」不論散打推手，最忌鬥牛，易生拙力也。

（三）【步原韻和韓嗣煌先生打油詩（作者：葉希聖）】

「努力糾纏似鬥牛，扯髮拉衫抽『褲頭』，雙雙倒地葫蘆樣，合演『英雄』滾雪球」。

（四）【步前韻縮腳詩（作者：葉希聖）】

「不重拳道重吹牛，隔山打死牛多頭，千招萬式成何樣？破球！」

（五）【力之訣】

試力如抽絲，發力似斷繩，欲緊須先鬆，運力猶打棉。（附註）

（六） 【單簡勢之簡義】

「空中旗」、「浪中魚」、「水漂木」、「風捲樹」、「湖裏舟」……無他也，趁勢、順勢、應勢、因勢、乘勢，借勢而已。

（七） 【六力而已乎】

《意拳正軌》：「動時大小關節無處不有上下前後左右百般之二爭力，如是方能得周身之渾元力也。」

（八） 【具形與形具】

讀《意拳匯綜》，意拳正軌歌訣一章關於「形具切忌散」，「形具」一詞之推敲，我以為此兩字其實是手民之誤。只要將兩字互調，「形具」寫回「具形」便可，因《意拳正軌》有……「有具形

而出，無形而落」之句。又「具形切忌散」乃「形不破體」、「破體而力散」之合義。

（九）【師生口徑】

王薌齋老先生（以下簡稱王老）常說：「直接了當。」（不寫直截了當）韓星垣老師（以下簡稱韓師）常云：「只有一、沒有二。」王老：「一觸即發。」韓師：「一碰就出去。」此種打法，以清脆俐落為準，拖泥帶水不為能為也。

（十）【「推」與「發」】

一般人以「推」為「發」，殊不知「推」與「發」既相干又兩碼子事。個人以為有時候在某種情況之下：「推」只是手段，「發」

是目的。「推」是持續力，「發」是發放力。「推」又如撬棒之撬動物體（起重作用）。「發」如弓之放箭。己如弓，彼如箭也，並不是吾人所見的怒目張眉，頸筋大現，滿臉通紅，硬使勁地往前撞推，逼使對方後退失重或碰著椅子而倒下謂之「發」也。

（十一）【推手之本】

推手者，不是詞語上之你手推我手也。果如是則名副其實之推手矣，難言技也。推手之意義有多種，例如聽力、化力等。此處只談其「本」是基於推手時力量之來源而言。夫推手者，以我足推我身，以我身推我手也，是為「本」。若是以不附加身體力量之手推對方之手或身，則流於「末」。手原來是末梢，足為根本也。單以對方之手力推對方，其力必然是片面的、局部的、本末倒置之力，梢節之手力推對方，其力必然是片面的、局部的、本末倒置之力，且易為人所制。故發動推手，應以足推身，以身帶動手，以身推手及於對方之身手，是謂「推己及人」也，一笑！

（十二）【試力無限於動作之大小】

「大動不如小動，小動不如不動，不動之動才是生生不已之動。」一般習意拳者以為大動作之試力才是試力，甚至搞到手指都顫動起來才是得勁。殊不知「動愈微，神愈全」。拳論：「試力由不動中去體會，再由微動中去認識。欲動又欲止，欲止又欲動，更有動乎不得不止，止乎不得不動。」「只許有動之因，不許有動之果。」所以嘛，試力無限於動作之大小也。至於試力進行中手指產生顫動，是意力達於指尖，欲出不出之現象。切忌刻意模仿，矯揉造作，雖然形似而力不逮也。手指之顫動有如上述，其他成因亦多：有用意念使之隨意顫動，例如推拿術之振顫法便是；有受冷而顫動，有驚怯而顫動，有盛怒刺激而顫動；亦有精神、神經、心臟他病引起之顫動⋯⋯

（十三）【平樁與戰樁】

「平樁」，有人叫健身樁；「戰樁」，即是技擊樁。這兩個樁名是韓師傳來的。我挺喜愛戰樁這個樁名，聽到它，就好像聽到戰鬥號角之吹響，馬上雄糾糾，氣昂昂，精神振奮，勇氣百倍。「平樁」與「戰樁」都是意拳樁法，「能使弱者轉為強，拙者化為靈」；「利於生勁，便於實搏」。健身與技擊相輔相成，唯一區別者正面與斜面而已。你可相信「平樁」不能鍛練技擊，「戰樁」不能達致健身乎？須知正斜互轉，奇正相生，有其至理者。韓師授拳由「平樁」轉「戰樁」，「戰樁」轉「平樁」互為根用，守中用中，敏捷異常，非一般時下之將平樁與戰樁分家，兩不相干也。正面「平樁」好比迎客，斜面「戰樁」好比送客。正面是誘敵，斜面是擊敵。（應當平面亦可擊發）。王老詩云：「正面微轉即斜面，斜面迎擊正可推。」正好說明「平樁」轉「戰樁」之運用及其相互關係。假設左斜面轉右斜面，其過程必經正面過渡，沒有正面之過渡能嗎？

不能！那麼你就會硬偏於左斜面，成為半身不遂之人矣。故此「面面能打發，點點皆彈簧」是吾人極力追求之目的。

（十四）【駝背與突篤（突臀）】

「一身備五弓」之說，始見於形意拳訣：「一身俱五弓，身弓最為重，肘膝四張弓，發勁不離身。」後見於陳家太極拳。今人卻弄成駝背或突臀為能事，不可取也，因為如此一來，就好像彈簧之彈性疲勞，有放無遒，有爭無斂，不但不能發人，亦抵消了自己發出之力。故「身弓」之重要乃在腰脊發力時形成之態勢，而非駝背與突臀。

（十五）【含胸拔背】

拳界有含胸拔背之說，其實能含胸即能拔背，反之亦然。不過拔背一詞用於「背脊向天」之獸類斯可，用於人類則有所參詳矣。人類自從站起來之後，拔背之義應以頭項挺拔代替之，而拔背改為圓背，庶乎可矣。《意拳正軌》有道：「胸背宜圓」是也。

（十六）【圓胸背與脫肩】

圓胸自能圓背，若懂脫肩，則一而二矣。用肩之法，南方曰脫膊、吐肩。北方曰脫肩、順肩、送肩。王老詩有云：「脫肩鬆臂懶束腰。」韓師亦說：「拔臂助長。」圓胸、圓背、脫肩三動齊作，有「打破」之力。

（十七）【增長力量】

嘗聞人云：「意拳沒有教人增長力量之功法。」其實不然，意拳的站樁、試力、發力都是增長力量之功法。習拳一得：「若主觀的認為以很簡單的姿式站著一動也不動，如何能長力？⋯⋯是根本沒有認識。其實就是這樣站著不動，不但能很快的增長力量⋯⋯至於試力、發力則更是加強增長力量之功法。可惜的是，習者隨學隨止，或一曝十寒，不肯下功夫，且更心存僥倖，安求一夜大力之「神方」，難言也！

（十八）【日用平常之間】

王老在《意拳正軌》自序中說：「夫真法大道，只在日用平常之間。」比如躺公搖櫓，船夫撐船，轆轤打水，輪軸運轉，水中游

泳，力士挺舉，遙控風箏，土人搗杵，打人如走路，蓄力似張弓，

又如鑽孔、鋸樹、刨木、推磨、鉤銼……都是兩個力形成，且有多

層意義，宜細味之。

（十九）【站樁如打傘】

拿打傘來喻站樁，似在搞笑，若揣摩其理，解開其意，則近技

也：傘柄如身，傘把如足，傘頂如頭，傘開關樞紐如腰胯，傘骨架

如上肢，傘包含開合、鬆緊、遒放、方圓、支撐力、彈性力……還

有力場。

（二十）【力場】

以抱樁為例，如兩手所抱之空間，兩足相距之空間，上肢與

下肢相距之空間，頭與上肢相距之空間，上肢與上下之軀相距之空間，兩足相距之空間……都有力場。此力場比方兩塊磁鐵在相距之空間具有吸引力的磁力場一樣。此力場在「間架」各肢體之相互空間上，由神意使之靈通，形成有形「間架」和無形「間架之空間」之統一體。傘之力場可拿傘面布喻之；皮球脬之空氣可喻力場；天體各星球之間互有力場，這是宇宙引力（萬有引力）所形成。人體間架在拳學上之力場可以稱之為「爭力場」或「渾圓力」以區別電力場和磁力場。先師韓星垣先生之深厚、豪邁、雄渾功力，實與此有密切之關係，非徒肢節片面之力也。過去，韓師讓我們在站椿試力時要整體有膨脹感或說「鼓起來」就是包括間架之空間。拳論：「靜如海溢」、「運力如海溢」、「力漲如海溢」、「提抱含蓄，中藏生氣謂之圓」、「間架無乘隙」，都不是點、線、面之問題，而是立體之問題。

（二十一）【抱球之意義】

假借抱球之說，不單是不要讓球丟了和不要弄瘔了球那麼簡單，其主要意義在於：

- 求不動達致生生不已之動……
- 撐抱圓滿，體認漲力。
- 外方內圓，中藏生氣。
- 鬆而不懈，緊而不僵。
- 規範間架使之定形。

（二十二）【簡單之鬆胯法】

問：胯怎樣子才算鬆？
答：坐在椅子上體驗之。

問：怎樣去鬆胯？

答：裝矮個子便成。

（二十三）【胯之訣】

胯不能鬆，腰難中用，稍事動作，吃力於胸，人雖有意，力不由衷，（以上兩句，合為「有心無力」之謂）。遇敵周旋，兩手空空，處處受力，必然失中。補救之法，模仿晏公，不此之圖，難言拳勇。（註：晏公者，晏嬰也，傳說是矮個子。）

（二十四）【胯】

鬆胯、沉胯、坐胯、墜胯、吸胯。鬆胯、沉胯就是鬆沉，相對於挺拔而言。鬆猶沉也，沉亦即鬆。坐胯即南方之「坐馬」。平江

不肖生向愷然先生於《拳術》一書云：「打人先坐馬。」說的就是坐胯，而坐胯確具鬆沉之妙。餘皆意會。

（二十五）【坐胯—鬆沉之妙】

坐胯—鬆沉，可作化力用亦可作「作用力」用。而「作用力」同時產生「反作用力」即具備化打之妙。

（二十六）【取力訣】

硬進若人推，借力如靠牆，腳尖驚彈急，足跟發勁長。

（二十七）【肩撐肘橫】

肩撐肘橫是肩架之重要規矩，有之則成方圓，支撐力、彈性力、槓桿力、三角幾何力俱備。遺憾者，吾人動作時則不知「芳蹤」何處尋矣」！

【「力之訣」打棉附註】 「打棉」是廣東省廣花棉被之製造方法。由一柄與棉被差不多長略似弓形之工具，共兩端繫以一條用牛筋做成之弦線。匠人用木錘一下一下的、鬆緊得宜的、輕鬆清脆的、有節奏地錘打長長之弦線，使之產生共振而彈鬆棉絮。

意味集

（一）【三天三地】

「道，不是一拳一腳謂之拳……」

其歌訣又說：「切志倡拳學，欲復故元始。」

（二）【得其環中】

節節曲鬆，以胯為重，胯鬆首領，妙用無窮。

（三）【形與意】

意拳重精神假借，重意念引導，故以意名。實則形與意是不

可須與分離者也。夫技擊之動，是意之所使，必須經由形表達出來者。說意而不道形，乃尚意不尚形而已。故薌齋老先生說：「只要神意足，不求形骸似。」

（四）【根節中之根節】

人身分三節：

上肢——手為梢節、肘為中節、肩為根節。

下肢——腳為梢節、膝為中節、胯為根節。

全身——上肢和肩以上為梢節、肩下胯上為中節、下肢為根節。

綜上以觀，胯實乃根節中之根節也，此大關節，乃全身關節之總樞紐，其重要性可知。若胯不能鬆，全身皆靡矣。

（五）【二二得一】

技擊每一動，有打之意，也要有顧之義，兩者一氣呵成，不分一二。（只能一嚇。）

（六）【不要擺死架子】

站樁間架雖有規範，但不是絲毫不能變者。諸如方向、角度、距離尺寸、圓圈大小，手之長短、高低，身形高矮……皆可作適當調配。只要面面俱圓、處處出鋒、平衡均整、舒適得力便可。

（七）【氣功乎？意功乎！】

氣功師之氣功運作、發放外氣、回饋等，都依賴意念活動才能表現，你說是氣功乎？意功乎？

（八）【意拳、氣功？】

初學意拳站樁，只要間架擺好，呼吸自然，輕鬆一站，再加上意念活動（如假借抱球等），便很快得氣。你能說它不是氣功嗎？

意拳樁法之良能王薌齋先生對樁法之良能如此寫道：「利於生勁，便於實搏，精打顧，通氣學。」意拳樁法主要層次是練技擊，但在其初階段過程便可得氣功之功效，不過王老不標榜氣功之名，而稱之為養生之法而已。練意拳技擊，而順得養生之益，何樂而不為哉！

（九）【樁不在多】

意拳樁法，只要把握到內涵，一個也夠；若把握不到內涵，千個萬個也是枉然。

（十）【用意就夠了！】

有人練拳時如臨風弱柳（過鬆），此是誤會「不用力」之句。

也有人練拳時如「衣帽架」（太僵），此是誤會「用力」之言。

請看我們拿起一張紙、一隻杯或一個水壺，可曾想過此一動要用多少力氣去拿？然而，我們卻很本能地用相應之力去做到了。很顯然這是「意」之所為，你「意」欲如此，「力」就是如此呼應地聽你差遣。竊以為，練拳也如此，不要想著「用力」或「不用力」，甚至乎連「用力」字也不用提，只要「用意就夠了」。

（十一）【打人如走路】

正常人走路，上身自然挺拔（加上意緊更好），胯也自然放鬆。

奇怪我們在練拳時卻出現前俯、後仰、左斜、右歪、雞胸、鶴背、

甲由肚、螳螂屁股等不自然之姿勢。「打人如走路」之訣，舉一可以反三了。

（十二）【鬆緊】

站樁（養生樁）雖曰輕鬆地一站，但要「鬆而不懈，緊而不僵」才最合適。若欲求力，則要「鬆即是緊，緊即是鬆，鬆緊鬆緊勿過正。實即是虛，虛即是實，實虛虛實得中平」。至於拳之發動，則要「鬆得透，緊得夠」。

不要這明天

武術——舞術——冇術！

小談意拳發放

意拳發展至今，已經遍傳中國兩岸三地，以至世界各國，學習的人甚多。

眼看意拳同道們追求拳學之熱情，及其刻苦鍛練之精神，確實難能可貴，是可喜之現象。

話分兩頭，對於同道門發人之方法，我個人認為似有所研討的地方。原因是，同道們做發放時，總是「前弓後箭」，在頭、手、身及後足（甚至是足根離地），成四十五度直線向上往前推，這種推法在力學上是對的，但畢竟是推力而不是發放力。而這「老漢推車」是絕對力，即是「出尖」，容易失去平衡，反為敵人所制。

意拳之發人，應是「己如弓，彼似箭」，發他個似箭之離弦彈出，而己身仍保持「中正圓和，是為正道」。

意拳發人之單操手有：鈎挂手（烏龍轉臂），分挂手（滄海龍吟）……同道們用這些單操手練習試力時還中規中矩的，可是，當真的發人時，便變成練一套，做一套，下意識地去「推車」了！同道們，請緊記，是發人不是「推人」。

前面講的發放單操手，先師韓星垣傳給我的「意拳十二趟手」中之第五趟「進退捲臂」是原式。此式正是王薌齋老先生所著的「拳道中樞」裡面講的「推抱互為」是也。

在這裡，順便提一提，上面說的單操手試力時是慢速度，發放時是加速度，但其間架定形是一致的，不存在四十五度角斜直線去推人。

以下是我在十多年前寫的一篇「捲臂」試力舊作，作為本文之練束。盼同道們揣摩玄機，有所啟發！

葉希聖九子連環訣（並感）

欲要手前進，須知身後靠；欲要身後靠，須知前足踩；

欲要前足踩，須知後足蹬；欲要後足蹬，須知頭身撞。

三維縱橫直，處身貴中正；上挺下鬆沉，重垂引力顯。

平動似七星，爭力恆渾圓；順力而逆行，鼓蕩自然現。

擎氣著腳尖，重心兩足移；腰胯善權衡，起伏波浪似。

神動有象外，切記意役形；矛盾互連環，轉化統一力。

歌兮不似歌，詩兮非是詩；醉心研技理，橫眉任笑痴！

期之長江水，滾滾前推時；翼諸姑伯叔，菁莪志不渝！

《九子連環訣》值得細嚼

撰文：李剛

葉希聖老師在筆者的力邀下，寫了一篇意拳〈九子連環訣〉（並感）〉，把他練習意拳的一點心得濃縮起來，這篇〈九子遺環訣〉在外行來說或者會覺得不明所以，在內行人，特別是在意拳問人來說，可說是難得的「秘訣」。全文共十二句，可概括為起首之八句，甚至濃縮為第一二句，既簡潔又複雜，字簡而意繁。能參透其意，則意拳必有可觀造詣。

筆者請葉老師為文闡釋，他婉卻無墨以對，只肯逐一為筆者開解，要筆者提筆為文，葉老師有命筆者那敢不從，只好勉強而為：

「欲要手前進，須知身後靠；欲要身後靠，須知前足踩；欲要前足踩，須知後足蹬；欲要後足證，須知頭身撞。」

這八句訣必須一氣呵成，互相呼應，互相矛盾，手前推，身後靠，前足踩，後足蹬，頭身撞，五個動作配合不可中斷，也只有這樣子才能發揮出意拳中的「爭力」，五個動作配合得好，就可做到「打人如走路」。在意拳的試力中和發力中，這五個動作缺一不可。

「三維縱橫直，處身貴中正」：「三維」即人體三維空間之三軸，猶如一立體十字架，基本是中正不偏。人身之上下為主軸，前後為矢狀軸，左右為額狀軸，這裡以縱橫直喻之，為的是方便武術語言。拳學上所說的渾圓來講，將人的整個身體比喻為一個充滿氣的皮球，這個皮球正是渾圓之體，其力正是渾圓之力任你怎樣擺放，球體內都有縱橫直之立體十字，其力亦如是。這一切己身上下必須保持垂直，如三維空間之中正穩妥。意拳有「在十字當中求生活」的說法，不單在「得其環中」而已。

「上挺下鬆沉、重垂引力顯」：意拳的身法必須是上身挺拔，但不僵硬，下身鬆沉，這是一對上下矛盾，力亦即上下之爭力。「重

「垂」即是重力垂直線的簡稱。本身重量被地心引力所吸形成垂直向下的重力，也只有己身鬆沉才可更加體認到怎樣利用地心吸力及本身之沉勁。

「平動似七星，爭力恆渾圓」：平動就是平面運動。意拳的間架、手、足、膝、胯、肩、肘及頭，就好像天上的「七曜星」的佈置一樣。「七星」沒有特別意義，只是近似之形容而已。「爭力」是意拳的一種核心功夫。它的準則是要練就「渾身盡爭力」。而不是片面局部的力。

意拳講究的「爭力」概括地說也叫「六面力」，即前、後、左、右、上、下六個方向的相爭力，有人單練一個方向，例如單向前後單練後，屬於片面局部的。也有人單練前後一組矛盾爭力的，或左右一組矛盾爭力的或上下一組矛盾爭力的。然而，這還是片面局部的矛盾爭力（或者稱二爭力），要做得完整，必須前後二爭力加左右二爭力加上下二爭力，成為一個立體十字矛盾力（二爭力）之組

合體。由無數組合體形成的力，也就是渾圓體的矛盾力。

但在人的身體說，則不單只這個立體十字矛盾爭力就夠，而是像《意拳正軌》所說的：「動時大小關節無處不有上下前後左右百般之二爭力，如是方能得周身之渾圓力也。」簡而言之，就是「渾身盡爭力」。

「順力而逆行，鼓蕩自然現」：武術的力，不論何方向，都是順力而行。眾所周知，武術講究的是功力和技巧，本能的以強凌弱，亦可以弱勝強，也只有「順力逆行」才能節省自己的力及自助增大力量。比如在水裡面游泳，當你雙手由前向後划水，身體則向前衝出，這種動作就是「順力逆行」的最佳表現。簡單地說「順力逆行」就是更好地發揮出順逆矛盾之作用力與反作用力。這一點不論中外武術或者南北拳、內外拳都有提及，然而意拳卻特別注重。要把「順力逆行」發揮出更大效用，要用「順力逆行」之過程中全身鼓蕩。

「鼓」是充實、膨脹，如充氣的皮球，「蕩」則如艄公搖櫓。

意拳的鼓蕩有內外鼓蕩，內鼓蕩是丹田鼓蕩，外鼓蕩即間架鼓蕩，特別是雙腕鼓，一鼓蕩猶如狸貓捕鼠，鼓舞全身。意拳拳經有謂：

「一面鼓一面蕩，周身無點不彈簧。」

後對學生稱燸雲祥「他的『球』充氣十分足」一樣。

這種鼓蕩在攻防應用上有不可思議的效應，我們可以試想用硬物砸擊一個充滿氣的皮球的境像，一個內外鼓蕩，週身無點不彈簧的意拳拳師，就好像一個充滿氣的皮球，正如王薌齋與尚雲祥試手

「擎氣著腳尖，重心兩足移」：提氣凝聚於腳尖，而力則向上提，身體有增長之意，這是利用順地心吸力好像高空墮物一般，身體急速向下一頓，有如雷震地，此時，渾身各處的爭力同步加速，即可發生強大的爆發力。重心兩足移與上一句的「鼓蕩」，有互相呼應的地方，內外鼓蕩一面鼓一面蕩，就必須把重心向兩足交替轉移，才能隨心所欲。

「腰胯善權衡，起伏波浪似」：眾所週知，腰胯對每種運動都是非常重要的部位，就好像天稱的砝碼一樣，它主宰著上下呼應，調整上下之鬆緊輕重、各面的平衡，起著天稱砝碼的作用。只有好好地權衡腰胯變化，才能掌握發力，意拳其中一種發力，狀似波浪，有「無往而不浪」的說法。有由上向下壓的，也有由下向上湧的，有如水波蕩漾，也有翻天覆地的巨浪，一浪高過一浪，一浪大過大浪，力量如是，身形起伏也一樣，高低緩急，不一而足，正是「浪從足下起，力向指端出」。

「神動有象外，切記意役形」：「神動」即是神意之動與外界矛盾有關。一是意拳先求己身矛盾力，再求與外界的矛盾統一力，「無窮假借無窮象」就是一個好的鍛鍊方法。其次就是「三尺以外七尺以內如臨大敵之狀」的對敵鍛鍊方法。拳經有謂：「敵欲動，己先動」。「先動」一指神動，二指動作。（當然，後發先至是意拳的本事。）意拳在平時練習時，特別在試力時必定在自己的腦子

中有一個或更多的「假想敵」存在，它既有想像敵人存在於思想中，自己在練習時把這個虛假的敵人當成真的，一點也不放鬆；不管鍛練或應敵搏擊時，絕對不能被「形」（招式）支配自己的意，必須「形」為「意」服務，即是形為意用。若一旦迷信招式，反被招式貽誤，拳論說：「較技不可思量。」就是這個道理。

意拳之所以稱為「意拳」，最重視意的鍛練，不管是有意識的或潛意識的。「意」之所至，應感而發，正是「不期然而然，莫知至而至」。常言道：「只要神意足，不求形月似。」

「矛盾互連環，轉化統一力」：我們知道，意拳最講究的「爭力」，就是一種矛盾力，意拳「九子連環訣」裡的連環，每一環節都是矛盾的表現，不過它是連環不斷，相互運用的，好像機器的齒輪，兩個齒輪所走的方向必定是相反的，然而，也正是這種反方向產生的矛盾力，才能帶動整部機器的運轉。齒輪的轉動是矛盾力，但它發出的力量卻是矛盾統一的力，只有這種統一的力才能無堅不

摧，無往不利。

　　意拳這種新興的拳種，內容豐富，看似簡單，實則越探討越深奧，要講的話三天三夜講不盡，不講，則兩句起三句起可以止。

　　練武不講「打」，似乎是欺人自欺之談，然而，如是能夠從另外一個角度去對技法理論進行研究、探討，其間之樂趣又非外人所能理解的，其趣味也遠非只講「打」可比擬的。這也是意拳歌訣所說的：「理趣叢生」。

　　葉希聖老師從師三十年，醉心意拳，不但勤學苦練，對技理更是窮追不捨，每有所得必記錄起來，其作之豐，傲視同門。

　　《九子連環訣》可以說是葉老師的習拳心得，他把意拳試力練習竅要濃縮精簡起來，對後學甚而每一位意拳中人都能起著畫龍點睛之妙。

緬懷葉希聖老師

撰文：李剛

我對意拳產生興趣是七十年代看到李英昴出版的《意拳正軌》，他書中提到意拳與福建鶴拳的關係，還說曾經在台灣看到似鶴拳師的搭手對操方法，與王薌齋先生所傳的搭手方法相類似，認為王者曾受鶴拳影響的說法可信。

於是我希望能夠從意拳的技法中找尋福建鶴拳的「影子」。尤彭熙、梁子鵬一系，多以站樁、拖腰、蹲腰、太極拳、六合八法。不見有自己想找的東西。

於是我改向韓星垣一系探索，是緣也是分，我終於得償所願，認識了韓星垣先生的傳人葉希聖老師。

其實我很早就「認識」葉老師——「聖哥」。上世紀五六十年

代。聖哥的大名在江湖上頗為響亮。我認識他，他並不認識我。知道他是武林高手，是河北鷹爪番子門宗師劉法孟的入室弟子，六十年代又拜一個北方人練功夫，但不清楚是什麼功夫。

真正認識葉老師的時間是他應《武林周報》邀請，與師弟陳愷旋、陳德全公開表演意拳發放功夫。這是香港意拳第一次公開表演，技驚四座，讓武林人士耳目一新。

之後我和他就多了交往，他人很好，豪爽、熱情、愛憎分明、是非清楚、不造作敷衍、實事求事。我知道可以從葉老師身上獲得我尋覓多年的「鶴影」。

那一天，葉老師來電話說：「我在新蒲崗一間遊戲公司做嘢，你禮拜日得閒就來坐下啦，大家傾下解。」於是我每逢星期天有空就去找他傾解。一晃間，已是二十多年前的往事了。

人說往事如煙，我說，往事歷歷在目。雖然葉老師已仙逝多

年。但是當年的情景，記憶猶新，把它回憶成文，也可算是我一生習武歷程中的一個章節。

葉老師在新蒲崗一家叫「永利」的遊戲機店工作，工作不算苦，但環境欠佳，噪音聲絕對大大超標。店裡有一個小小的閣樓仔，大約六十呎左右，每次葉老師都「招呼」我上小閣樓「傾解」。

老師很健談，知識淵博，看似武夫，實在溫文儒雅，雖出身江湖，沒有一絲梟雄氣質，初時我們的話題也是客套式的，東拉西拉，天南地北「雜侃」，什麼都說。他也知道我這個人，所以大家十分「唔Key」。

二十多年的交往，葉老師對我的武術起著啟發性的影響，擴寬了我的胸懷，啟迪了我的心智。

我對鶴拳有一份執著。一知道它與意拳有某種關係，總希望查個明白，知個清楚。認識了葉希聖老師，在彼此坦誠而真摯的交往

中，我得償所願。瞭解了不少以前錯失的鶴法。

葉老師曾經很坦誠地告訴我，原來在七十年代功夫熱時，他曾要跟先師學永春鶴拳，後來因故未成。他對我說，他也想瞭解福建鶴拳的內容。也因此，大家有一個共同的意願，談起來就投機多了。

為了讓葉老師瞭解我所練的功法與意拳的功法異同，我做了「摔手」、「走三戰步」、「頓手」、「鶴樁」、「搭手」（盤手）給他看，他很專注地看了，然後說：「這些我哋都有，不過你哋硬的，太板了，應該放鬆。」他也做了一些意拳動作給我看。的確，兩者的外形非常接近。當然，細微的地方彼此也有很明顯的不同處。

葉老師對我說，他很早以前就希望瞭解一下福建意拳與鶴拳的異同之處，他知道王薌齋曾與方怡庄（方洽庄）、金紹峰互相交流

過武功，之後在福州三年。但僅聽到師門中人談及，從未接觸過福建鶴拳，他說從我的動作中看到了不少共通之處。

自此之後，我與他的交往更加密切，他是一位值得尊敬的前輩，他的功夫乃至他的為人處事，都是值得後生一輩借鏡和學習的，這是我與他論交二十多年的感受。

當然，葉老師也有他獨特的個性，特別是他對意拳的那份執著和熱忱，的確令不少人，包括他同門師兄弟「頂唔順」。然而，也是這份執著和熱忱，造就他不凡的造詣和獨有的心得。

葉老師在韓星門下不是入門最早，不算是「大師兄」，是大師兄輩，但他與韓星垣的關係，不只是師徒間的關係，還有一層與眾師兄弟不同的「戚誼關係」。很多與葉老師相識的人，特別是同期的師兄弟們，心中均有一個疑問：很少見過葉希聖練功夫，也很少看到韓星垣在教他功夫，他的功夫哪裡來呢？

原來，葉老師當年叱吒江湖，事務纏身，晚上是「搏殺」的關鍵時刻，只有在早上早茶後的一段時間，才是他練拳和練功的時段。這個時段，要工作的人已經上班去了，不必上班的還有睡夢中。如此這般，葉老師就被蒙上了一層神秘的薄紗，因為一眾同門鮮有看到他練功。

說實在，剛認識葉老師時，我也以為他是「一介武夫」，或許也曾唸過幾年「卜卜齋」（私塾），殊不知他的古文還真不簡單，造詣之深，港中武林中人罕見。

葉老師曾在香港意拳學會的刊物上發表了多篇詩詞，闡釋他數十年修練意拳的心境歷程和心得體會，修辭簡練，意義深遠而淺白。

他撰寫的那篇〈意拳九子連環訣（並感）〉把數十年的苦練意拳的心得，總結濃縮為十二句、六十個字，既簡潔又深奧，應該說

是字簡意繁。練意拳能參透其意，肯定得益匪淺。

葉老師一生對意拳的堅持、執著、熱忱，實在是我們後輩學習的楷模。在這篇「訣」中，有這麼兩句，而更令人嘆服。「醉心解技理，橫眉任笑癡。」可見他豁達的心態和順和的心意，令人敬佩。

葉老師仙逝多年了，有時候更深夜靜練功時，腦海中經常會浮現他那和藹可親的臉容、諄諄善誘的教導。他深入淺出分析拳理，繪聲繪影地講述武林軼事，就如昨日！

想念您，老師！

意拳釋義

十二趟手

作者： 沈少保

編輯： Margaret

設計： 4res

出版： 紅出版（青森文化）

地址：香港灣仔道133號卓凌中心11樓

出版計劃查詢電話：(852) 2540 7517

電郵：editor@red-publish.com

網址：http://www.red-publish.com

香港總經銷： 聯合新零售（香港）有限公司

台灣總經銷： 貿騰發賣股份有限公司

地址：新北市中和區立德街136號6樓

(886) 2-8227-5988

http://www.namode.com

出版日期： 2023年10月

圖書分類： 文娛體育

ISBN： 978-988-8868-01-8

定價： 港幣148元正／新台幣590圓正